快樂的植物染 廚房即染坊

【暢銷紀念版】

26種植物、8種染法複合5種材質，染出迷人自然色彩！

松本道子　著

沙子芳　譯

contents

動手染色前，建議先閱讀下列內容。

孩子也能一起玩的植物染

我們如今很理所當然地

享有隨意選擇商品顏色的自由。

如果購買的東西日後變了色，

就會覺得不滿而向店家反應。

不過在從前，東西會變色是很正常的事。

仔細想想，如果東西一直都不會變

豈不是很奇怪嗎？

世界與時代不斷在變化，

我們也一直在改變。

以天然染料所染製的顏色

雖然容易發生變化，

但是對於長期從事植物染的我來說，

會變化的色彩也別有一番風情，

它讓我感受到「人也是大自然的一部分」。

我在這本書中

盡量運用身旁可得的天然染料

及材料來進行染色，

並且採用不需針線的綁紮絞染，

因此能和孩子一同享受染布之樂！

從大自然中找尋能作為染料的植物，

從中萃取顏色，

將手帕、襯衫等物染成意想不到的色彩，

這種充滿喜悅的時刻，

我希望能讓更多的人親身體驗。

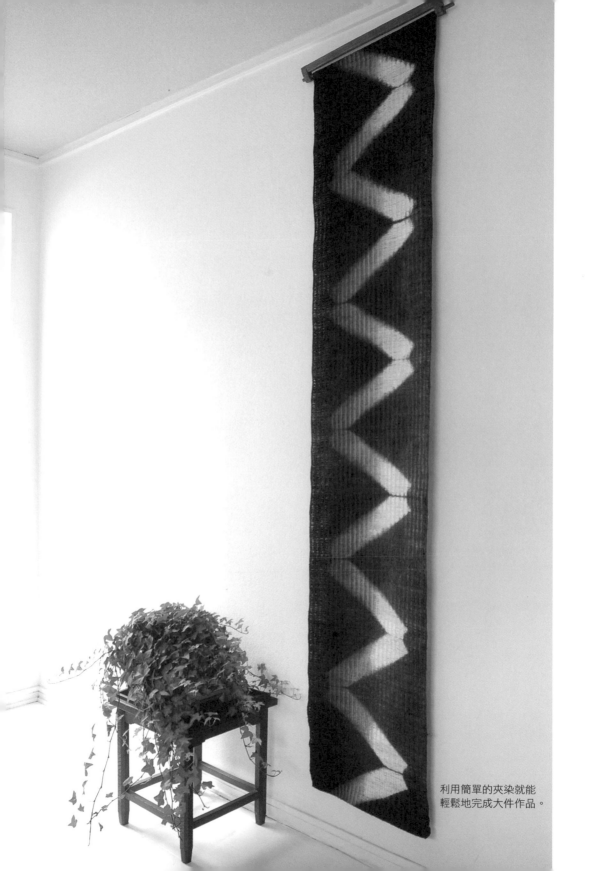

利用簡單的夾染就能
輕鬆地完成大件作品。

海濱、山林或田野間，很多地方都有可用的染料，

不過，離我們最近的就是廚房了。

紅茶、綠茶或咖啡的渣滓，過了保存期限的抹茶或可可，

澀皮煮栗[1]的湯汁、洋蔥皮、栗子殼斗[2]、烏賊墨汁、梔子、

薑黃、海藻、蘑菇、香草、香料等等，這些都能作為染料。

請享受在廚房尋找自身色彩的樂趣吧！

廚房就能找到的染料

以洋蔥皮綁紮染成的手帕。（p.8）
可以寫下製作者的名字，成為有紀念性的手帕。

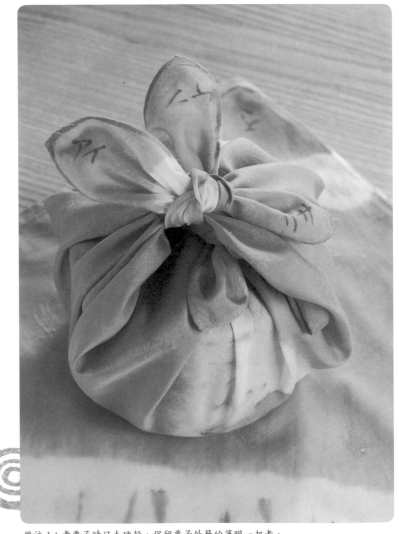

編注 1：煮栗子時只去硬殼，保留栗子外層的薄膜一起煮。
編注 2：包裹著栗子的針狀圓形外殼。

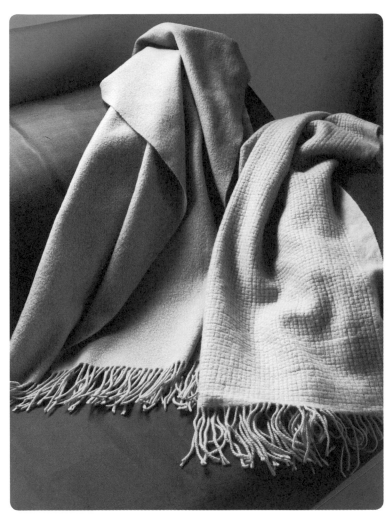

用黑豆汁染製的喀什米爾披肩，
帶著微紅的柔和褐色充滿了魅力。（p.12）

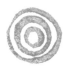

洋蔥皮染

洋蔥皮自古以來就是眾所周知的染料，
以明礬作為媒染劑，能染出具透明感的黃色。
這是五位小朋友一起綁紮 5 條手帕的「綁紮絞染」。
與身旁的朋友共同綁出的花樣，
成為畢業時的美好回憶。

材 料
棉手帕 12g×5 條
洋蔥皮 30g（被染物的 50%）
明礬 6g（被染物的 10%）

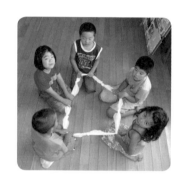

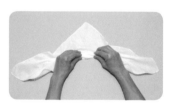 1

將手帕的對角線捏攏在一起。

 2

在手帕正中央打結。

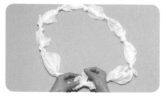 3

再將 5 條手帕分別綁在一起。結眼綁得鬆
些圖案雖然會有點模糊，但綁得太緊拆不
開也很麻煩，所以適當就好。

 4

先將手帕泡水，再略微脫水備用。

 5

先用少量熱水溶解明礬，再加入 2ℓ（被染物的 30 倍）的水製成**媒染液**。

 6

將步驟 4 的手帕放入媒染液中 20 ～ 30 分鐘後，用水清洗。

 7

洋蔥皮放入 2ℓ（被染物的 30 倍）的水中加熱，煮沸後轉小火繼續煮 20 ～ 30 分鐘，再將染液過濾出來。

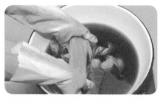 8

將染液加熱後放入手帕，煮沸後轉小火浸泡 30 ～ 60 分鐘。有孩子一起參與時，可將煮沸的染液關火後再浸泡，一起用筷子快樂地攪拌染色。

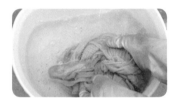 9

手帕用水清洗後脫水。

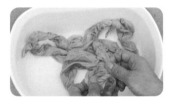 10

將結解開後，再次用水清洗，脫水、晾乾。

11

完成。兩端呈現步驟 3 打結所形成的花樣。

紅茶染

紅茶也是一般可在廚房找到染料。
用過期或便宜的紅茶來染色就可以了，
如此可以染出略帶粉紅的美麗褐色。

材　料
人造絲長披肩 200g
紅茶包 2g×30 袋（被染物的 30%）
明礬 20g（被染物的 10%）

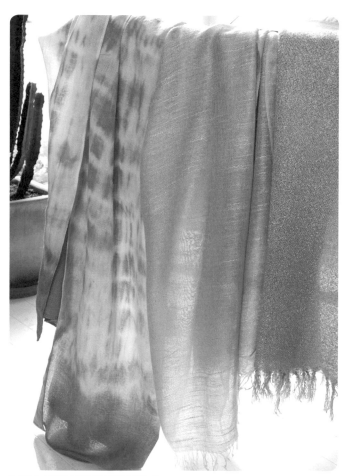

右邊 2 條披肩就是以紅茶所染成。

1

披肩在染色前先下水浸泡再脫水備用。

2

用少量熱水溶解明礬,再加入 4ℓ(被染物的 20 倍)的水製成媒染液。

3

將步驟 1 的披肩放入媒染液中染 20～30 分鐘後,輕輕用水清洗再脫水。

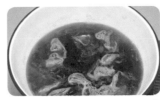

4

在 4ℓ(被染物的 20 倍)的水中放入茶包加熱,煮沸後轉小火繼續煮 20～30 分鐘。

5

取出茶包。

6

放入披肩,煮沸後轉小火繼續加熱 30～60 分鐘。

7

熄火後不時地攤開披肩,直到染液變涼為止,用水沖洗直到水變乾淨為止。

8

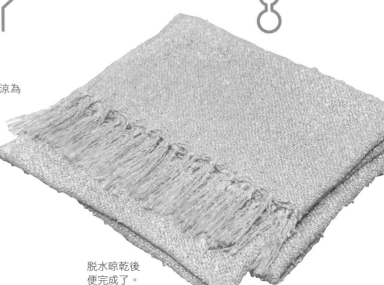

脫水晾乾後
便完成了。

黑豆煮汁染

以黑豆煮汁將喀什米爾披肩
染成漂亮的摩卡褐色。
當然，煮好的黑豆也可以食用。

材料
喀什米爾披肩 224g
黑豆 1kg（約被染物的 500%）
明礬 16～18g（被染物的 7～8%）
食用醋 50ml（染液的 1%）

MEMO
要小心羊毛氈化！

溫度升高時，布會吸收媒染劑和色素，
若直接浸泡會造成染色不均，
但羊毛和棉、絲綢不同，
過度揉搓會使得羊毛氈化。
此外，在寒冷的冬季，
染液的溫差太大也會使羊毛氈化，
所以溫度差請維持在 5℃以內。
重點是要盡量輕輕晃動染液，等它降溫。

1

在 6ℓ（約被染物的 30 倍）的水中放入黑豆
浸泡一晚。

2

沸騰後再繼續煮 20～30 分鐘，過濾煮汁
作為染液。因煮汁有黏性，最好在網篩上
鋪棉布過濾。（黑豆可放入新水中煮熟後食
用）。

3

披肩放入溫水中浸泡，略微脫水備用。披
肩如果不是在染色材料店購買的話，可依
照 p.91 的要領精練之。

4

明礬放入盆中，倒入 5～6ℓ（約被染物的
25 倍）的溫水溶解明礬。

放入披肩加熱媒染液，煮沸後轉小火續煮20～30分鐘，並持續輕輕攤開披肩。熄火後不時翻動披肩，媒染至水溫降到30～40℃，以溫水清洗二、三次再脫水。

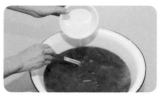

在步驟2的染液中加入食用醋。

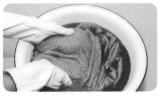

放入披肩加熱染液，和媒染時的要領一樣，煮沸後轉小火續染30～60分鐘。熄火後仍要晃動披肩，等水溫降至30～40℃，再用溫水輕柔地充分清洗。

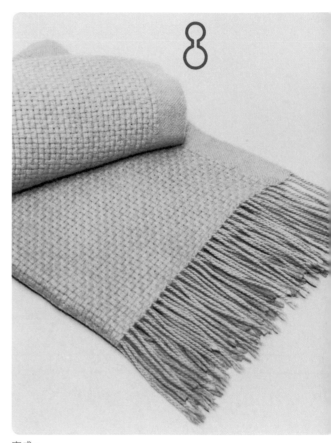

完成。

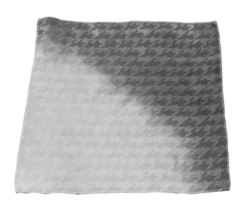

這條西裝胸前口袋絲巾的顏色，是以黑豆加明礬媒染染製而成。右上的深色部分是在染液中加入1～2%的食用醋。染液偏酸性時顏色會變紅，可以染出較深的顏色。

從路旁的普通花草中，
也能找到可以作為染料的材料。
艾草、葛藤是較知名的染料植物，
但你可知道，青柿的汁和日光蓬子菜的根
也能作為染料嗎？

以栗子的硬殼來染色的麻質門簾。（p.34）

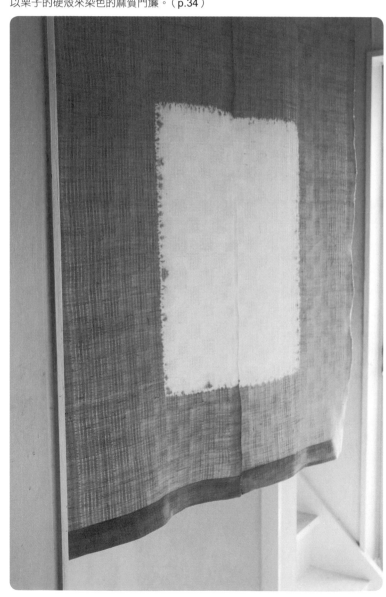

以身旁的植物染色

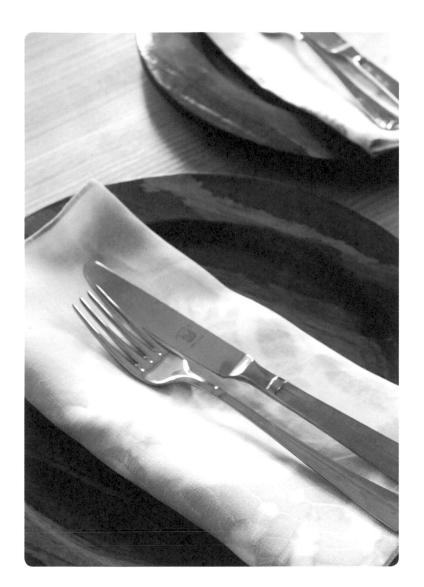

金盞花（菊科）
花朵可以染成美麗的黃色。
左圖是以絞染法所染製的麻質餐巾。（p.18）

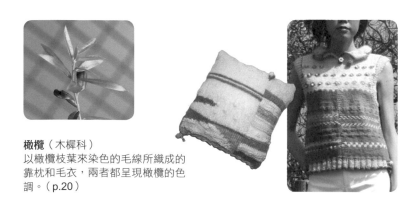

橄欖（木樨科）
以橄欖枝葉來染色的毛線所織成的靠枕和毛衣，兩者都呈現橄欖的色調。（p.20）

艾草葉染

在製作艾草餅可能會太老硬的時節，
可摘取艾草嫩葉來煮製染液，
藉由銅媒染來染出透明的綠色。
銅的媒染劑有毒性，染色作業請勿在廚房進行。

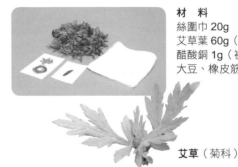

材 料
絲圍巾 20g
艾草葉 60g（被染物的 300％）
醋酸銅 1g（被染物的 5％）
大豆、橡皮筋

艾草（菊科）

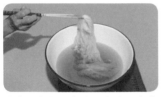

1

在圍巾上放上黃豆，再用橡皮筋綁紮。

2

艾草放入 3ℓ（被染物的 150 倍）水或熱水
中，煮沸後轉小火續煮 20 ～ 30 分鐘，用
網篩過濾出染液。

3

將泡過水並脫水的圍巾放入染液中加熱 30
～ 60 分鐘，過程中要輕輕攪動，讓染液充
分滲入。用水清洗後脫水，保留染液備用。

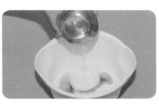

4

用少量熱水溶解醋酸銅，再加 3ℓ（被染物
的 150 倍）的水。

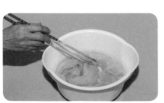

5

在步驟 4 的媒染液中放入圍巾，充分浸泡
20 ～ 30 分鐘。

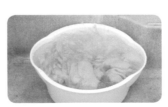

6

用水清洗後脫水。

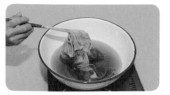

圍巾放回步驟 3 保留的染液中加熱 5 分鐘。

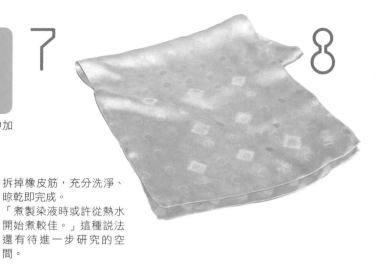

拆掉橡皮筋，充分洗淨、晾乾即完成。
「煮製染液時或許從熱水開始煮較佳。」這種說法還有待進一步研究的空間。

葛藤葉染

在七月至八月，
趁葛藤葉的顏色變深之際將它們採收回來。
和艾草一樣，利用銅媒染將絲質圍巾染成綠色。

材 料
絲質圍巾 25g
葛藤葉 125g（被染物的 500%）
醋酸銅 1g（被染物的 4%）

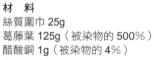

葛藤（豆科）
路邊、河堤等地都有葛藤的蹤影，採摘時盡量挑選色澤深綠的葉子。

MEMO
為了去除葉中的澀汁，煮沸後約 5 分鐘先倒掉煮汁，再重新加水或熱水繼續煮，煮汁的顏色雖會變得淡一點，但卻能呈現清澄的綠色。

將葛藤葉切碎，用熱水氽燙一、二次以去除澀汁，加入 3.5ℓ（被染物的 140 倍）的水或熱水煮沸後，轉小火續煮 20 ～ 30 分鐘萃取色素。放入少量的小蘇打粉，能加速萃取色素。後續染法步驟請參考 p.16 艾草染。

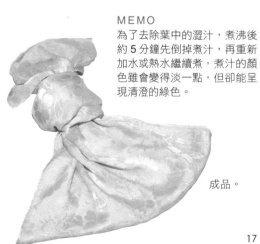

成品。

金盞花染

金盞花的花朵是很好的染料，
可試著以明礬和木醋酸鐵這兩種媒染劑
染出不同的顏色。
木醋酸鐵也不可以在廚房進行作業。

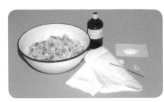

材料
麻質餐巾 40g×2 條
金盞花 400g（被染物的 500%）
明礬 6g（被染物的 7～8%）
木醋酸鐵少量、木炭、針、線

金盞花（菊科）
染色時只用花朵。

1
將餐巾對摺二次，使它變成原來的 1/4 大小，上面的 2 片再往外摺，成為三角形。

2
上下翻面，上面的 2 片也往外摺成三角形。

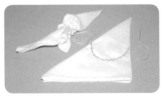

3
用木炭在上面畫半圓（成為一片花瓣）。在疊好的 8 片布上，用 2 條棉線沿著弧線做平針縫，再拉緊線後紮緊固定。

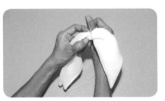

4
步驟 3 的線不要剪斷，直接在縫線上方再纏綁二、三圈。

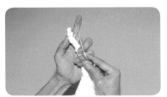

5
用同一條線，纏綁間隔再疏一些，繼續緊緊地纏綁到整張餐巾的中心點。

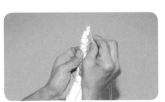

6
最後再纏綁二、三圈，將線剪斷。餐巾在染色前要先泡水，再脫水備用。

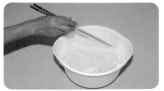

7

用少量熱水溶解明礬，加入 2ℓ（被染物的 25 倍）的水製成媒染液，放入餐巾浸泡 20 ～ 30 分鐘，攪動讓布浸透。稍後用水洗。

8

將金盞花放入 2ℓ（被染物的 25 倍）的水中煮沸後，轉小火續煮約 30 分鐘。

9

將步驟 8 的金盞花染液過濾出來。

10

在染液中放入步驟 7 的餐巾加熱 30 ～ 60 分鐘，過程中要將布攤開讓它均勻染色，之後再用水洗淨。保留染液備用。

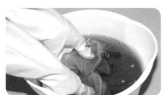

11

鬆開其中一條餐巾，充分清洗後晾乾。另一條脫水後，在能充分浸泡餐巾的水中滴入 2、3 滴木醋酸鐵，媒染 20 ～ 30 分鐘，不鬆開，用水清洗後再脫水。

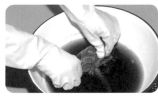

12

在步驟 10 保留的染液中，放入經過鐵媒染的餐巾加熱 20 ～ 30 分鐘，過程中要將布徹底攤開。取出鬆開後充分清洗、晾乾。

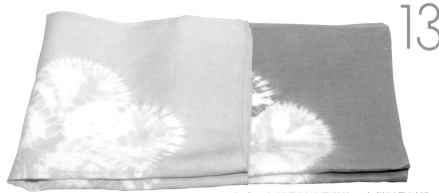

13

完成。左側是以明礬媒染，右側則是以明礬和鐵媒染的餐巾。

MEMO
金盞花無法一次採足時，可分次收集快凋謝的花，放在報紙上晾乾後裝入瓶罐中保存，以累積所需的使用量。

橄欖染

橄欖有許多品種，因種類、採摘期、製作染料部位等條件不同，染出的顏色也不一樣。
只有毛線在經銅媒染後會呈現橄欖綠，
棉或絲線之類則會染成黃色調。

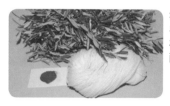

材料
毛線 250g
橄欖枝 1kg（被染物的 400%）
醋酸銅 10g（被染物的 4%）

橄欖（木樨科）
橄欖自古以來就是果實常被運用的常綠高木。目前日本的岡山縣、香川縣小豆島等地都有栽種。

1

將橄欖枝連葉剪碎。

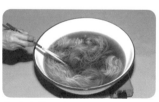

2

橄欖枝葉放入 9ℓ（約被染物的 35 倍）的水中，煮沸後轉小火續煮 30～60 分鐘，用網篩過濾，冷卻至 40℃左右。

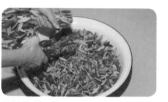

3

將毛線泡入溫水中，取出稍微脫水。若不是在染色材料店買的毛線，請依照 p.91 的要領精練之。

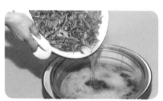

4

將毛線放入步驟 2 的染液中慢慢加熱，煮沸後轉小火續煮 30～60 分鐘，熄火後放涼，過程中要不時翻動毛線，以免染色不均。保留染液備用。

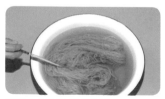

5

用溫水輕輕清洗後脫水。

6

用少量熱水溶解醋酸銅。

7

加入 8～9ℓ（約被染物的 35 倍）的溫水。

8

加熱至 30～40℃時放入毛線，慢慢地加熱，煮沸後轉小火續煮 20 分鐘。熄火後仍要不時翻動毛線。冷卻之後用溫水輕輕清洗再脫水。

9

毛線放回步驟 4 的染液中加熱，煮沸後續煮 20 分鐘。熄火後放涼，但要不時翻動毛線，以免染色不均。待充分變涼後，以同溫度的水清洗至水變得乾淨，晾乾。

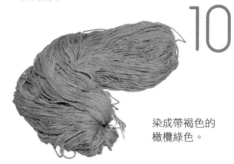

10

染成帶褐色的橄欖綠色。

MEMO
秋天橄欖的果實具有丹寧酸，此時枝幹的丹寧酸成分會變多，感覺好像能染出較深的褐色，不過實際如何也許還需要再進一步研究。

橄欖葉染

因為用橄欖枝染不出想要的顏色，
於是嘗試只用葉子來染色。

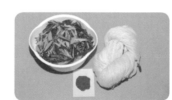

材 料
毛線 250g
橄欖葉 500g（被染物的 200%）
醋酸銅 10g（被染物的 4%）

和橄欖枝的染法相同，但這次只用橄欖葉來染色，可以染出標準的橄欖綠。

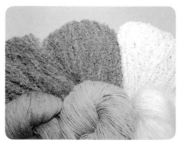

由左至右分別是以鐵、銅、明礬媒染而成的毛線。

用百日紅、五倍子、月見草和栗子殼斗，
可以染出四種不同色調的灰色，
染製的厚棉布可以用來製成抱枕套。
因染色步驟相同，以下彙整說明。

材　料
棉布 180g×4 條
百日紅葉、月見草、栗子殼斗
各 180g（被染物的 100％）
五倍子 36g（被染物的 20％）
木醋酸鐵 40ml×4
（比被染物的 20％稍多）
濃染劑＊ 30ml
麻線、木炭（或粉筆、6B 鉛筆）
直尺、針、包裝繩

＊編注：用來增加顏色的附著力。

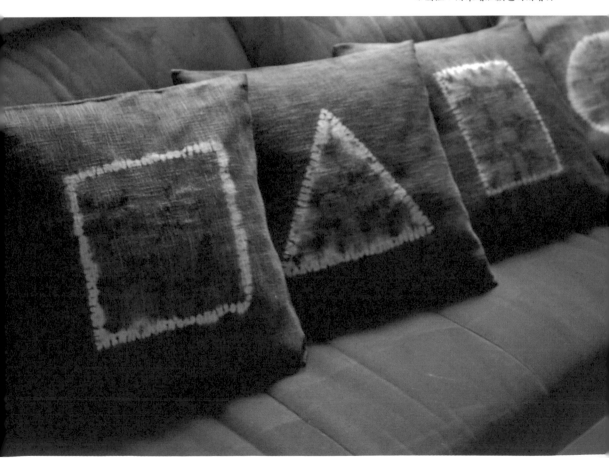

由左至右分別是以栗子殼斗、百日紅、五倍子及月見草染成。

栗子（殼斗科）
除了栗子的殼斗外，栗子的硬殼和澀皮也含有大量丹寧酸成分，是極佳的染料。

百日紅（千屈菜科）
染色要用六至十月的綠葉。

鹽膚木（漆樹科）
寄生在鹽膚木葉上的蟲癭稱為五倍子，市面上有賣。

月見草（柳葉菜科）
染色要用七至十月生的茂盛莖、葉。

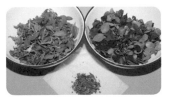

1

準備材料。將百日紅和月見草切碎；五倍子用木槌仔細敲碎。

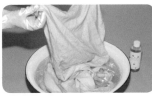

2

先進行濃染處理，使棉布更易上色。在 8ℓ 熱水中加入 30ml 濃染劑（熱水 1ℓ：濃染劑 3～4ml）溶解，放入布浸泡 15～20 分鐘，並要不時翻動。之後用水清洗，晾乾備用。

3

畫好縫紮染的底圖。在布的中央放上大小適中的盤子，用木炭畫圓。

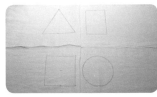

4

分別在其他布的中央畫上三角形、正方形和長方形，位置要和圓形一致。

5

用 2 條麻線沿著圖案輪廓以 5～7mm 的縫針做平針縫，再抽線紮緊（如圖中前 2 塊布），接著縫線上再用包裝繩緊緊纏綁（如圖中後 2 塊布）。

6

在縫紮處的靠中心側，用手將布捏皺。

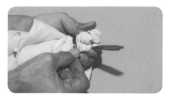

接著綁上包裝繩。

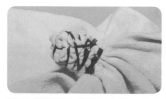

將粗略綁緊的繩子固定後,將布泡入水中
備用。

製作染液。五倍子放入食品用過濾袋中,
再放入 2ℓ(被染物的 10 倍稍多)的水中
加熱,煮沸後轉小火續煮 15～30 分鐘。

過濾後再將五倍子放入 2ℓ 的水中,再次煮
製染液,共製作 4ℓ 的染液。

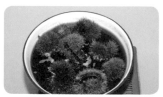

將栗子的殼斗放入 4ℓ(被染物的 20 倍稍
多)的水中,煮沸後續煮 30～60 分鐘,
過濾。

也以相同方式製作的百日紅、月見草和栗
子殼斗染液。

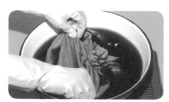

四種染料各重複以下的染製作業。將布脫
水,放入染液中加熱約 30～60 分鐘。圖
中是用栗子殼斗染色的情形。

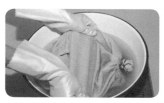

加熱過程中不時攤開或翻動布,讓染液滲
入各處。之後輕輕地用水清洗、脫水。保
留染液備用。圖中是用五倍子染色的情形。

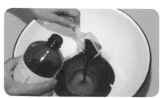

將 40ml 木醋酸鐵媒染劑放入 4ℓ(被染物
的 20 倍多)的水中溶解。(四種染料要分
別製作媒染液)

放入布媒染 20～30 分鐘。和鐵起反應
後,顏色會瞬間變灰。輕輕地用水清洗、
脫水。保留媒染液備用。

17

將步驟 7、8 綁上的繩子鬆開。

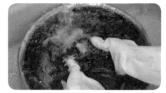

18

用水清洗再脫水。

19

將步驟 14 的染液加熱，放入布染 20 ～ 30 分鐘。之後用水清洗，脫水。保留染液備用。圖中是用百日紅染色的情形。

20

將布放回步驟 16 的媒染液中媒染 20 ～ 30 分鐘。之後用水清洗，脫水。圖中是用月見草染色的情形。

拆掉線，用水徹底清洗直到水變得乾淨為止，脫水，晾乾即完成。縫製成抱枕套。

22

21

將步驟 19 的染液再次加熱，一面將布攤開染 20 ～ 30 分鐘。之後用水清洗，脫水。

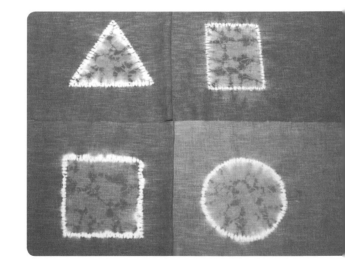

MEMO
五倍子大約能煮製十次的染液。雖然顏色會變得較淡，但煮出的染液可裝入寶特瓶放在陰涼處保存，只是顏色會隨著時間逐漸變成不帶紫色的灰色。

柿澀染

柿澀是澀柿經碾碎榨汁後
經過一年多發酵的褐色液體，
也可用果汁機將青柿打成汁後立即使用，
但發酵後的柿澀沒有異味，較好處理。
建議使用七、八月上市的青澀柿。

材　料（1 片的分量）
生平麻布*67g
去蒂柿子 200g（被染物的 300%）
食品用過濾袋、毛刷、橡皮筋

＊譯註：生平麻為未經曝曬的麻布

柿子（柿樹科）
染色時是使用圖中的琉球豆柿或
信濃柿這類小型澀柿。因為要榨
取柿澀，這兩種柿子比其他種豆
柿含有更多這種成分。

1

將柿子和 800ml 的水（約柿子的 4 倍）混
合，用果汁機盡量打碎。柿子若太大顆可
先切成適當的大小。

2

用食品用過濾袋過濾。

3

榨汁。

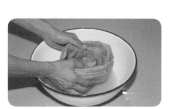

4

將一片布縱向摺疊後浸濕，浸泡在澀液中
約 30 分鐘，並不時翻面，讓澀液完全滲入
其中。

在另一片乾布上用刷子刷上澀液。剩餘的澀液置於陰涼處保存備用。因發酵後會產生氣體，瓶蓋鬆鬆地蓋上即可。

步驟 4 的布用橡皮筋鬆鬆地綁住，步驟 5 的布則攤開來，放在陽光下曝曬。

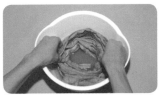

顏色若想染得深一點，可重複將布泡入澀液再曝曬的程序。重複次數越多，布會變得越硬。

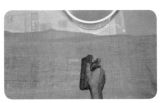

刷染法在重複塗刷後，也會產生複雜的色調。圖中的布是在中央重複塗刷。

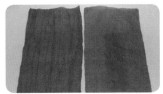

經過三週至一個月，重複染澀液的位置經日光曝曬會變成褐色。左側是浸染，右側是刷染。

柿澀染雖然簡單，
卻能完成令人驚喜的高質感作品。
（右）以刷染法製作的裱布。
（下）以浸染法製作的提袋。

MEMO
· 沾上柿澀而黏滑的手，只要用放入柿蒂的水清洗，就能徹底清除。
· 重複將布浸濕、曬乾的步驟，能提早發色。照到陽光的部位顏色會變深，若不時改變摺疊的方式，色調變化會更豐富。

日光蓬子菜染

生長在日照、通風良好的坡堤或草原，
這種植物夏季盛開的白色小花略為惹眼，
其他季節則像是被遺忘般地靜靜生長。
它與茜草同類，能染製紅色，
且同樣是用根來染色。

材 料
絲棉交織的格紋圍巾 80g
日光蓬子菜根 240g
（被染物的 300%）
明礬 8g（被染物的 10%）
包裝繩

日光蓬子菜（茜草科）
只要稍微留意尋找，便會發現到
處可見它們的蹤影。從根部能萃
取紅色色素。

1

日光蓬子菜剔除泥土和莖等不要的部位，
只保留根的紅色部分，徹底洗淨。

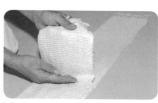

2

將圍巾精練（p.91）後做屏風摺，縱摺兩
摺，橫摺兩摺。

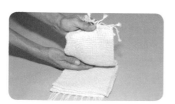

3

約摺成正方形。

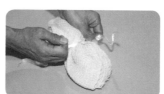

4

在對角線上抓出大皺褶，用包裝繩綑綁。

繩子綁緊才能染出明顯的花樣。綁紮處的寬度不同，花樣的寬度也會不同。在媒染前先泡水，略微脫水後備用。

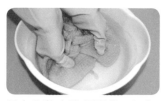

用少量熱水溶解明礬，加入 2ℓ 的水（被染物的 25 倍）。放入圍巾（浸泡 20～30 分鐘），要一片片地將布攤開，讓染液充分滲透再洗淨。

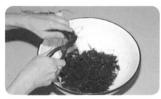

將日光蓬子菜的根盡量切碎，放入 2ℓ 的水（被染物的 25 倍）中煮沸 5 分鐘。

過濾出染液，再加 2ℓ 的水，煮沸後繼續加熱 20～30 分鐘，過濾出清澄的紅色染液。剩餘的根若能煮出染液，可多次使用。

將脫水的圍巾單側泡入步驟 8 的染液加熱 20～30 分鐘。將布一片片攤開染色。

浸泡整體，加熱 30～60 分鐘，過程中要將布攤開，讓染液滲透皺褶深處，以染出濃淡雙色花樣。

用水充分清洗、晾乾即完成。
這裡分別是變換色彩濃淡位置的
2 條圍巾。
（左）用第二次煮出的染液染製
　　　的紅色較濃。
（右）用最初煮出的染液染色。

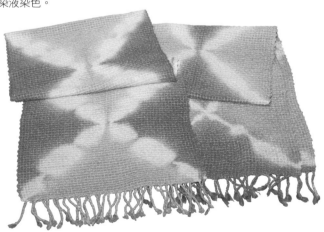

蓼藍葉染

正統藍染要用發酵的蓼藍葉染液來染色，
染製步驟相當複雜。
一般人想輕鬆進行藍染時，
可使用大和藍這種粉狀商品。
這裡介紹的是以新鮮蓼藍葉染色的方法。
這種「生葉染」可以用來來染製棉布。

材　料
棉襯衫 140g
蓼藍葉 280g（被染物的 200％）
小蘇打粉及亞硫酸氫鹽各 10.5g
（1ℓ 染液：1.5g）
果汁機，洗衣網袋

蓼藍（蓼科）
許多植物都能萃取藍色成分，自
古以來，蓼藍一直是日本藍染所
用的染料，現今在日本各地仍有
栽種。蓼藍也有許多種類，圖中
是圓葉蓼藍。

染成漸層藍的襯衫。

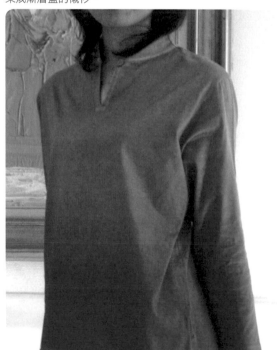

MEMO
‧從攪打、過濾到加入小蘇打粉
　和亞硫酸氫鹽這個作業程序請
　盡快完成，因為色素會隨著時
　間逐漸變淡。
‧加入助染劑後需放置足夠的時
　間。若放到隔天，請再加入小
　蘇打粉或亞硫酸氫鹽混合，放
　置 20 分鐘後再染色。

 1

蓼藍葉加水用果汁機攪打，再以洗衣網袋過濾，製作7ℓ（被染物的50倍）的染液。這裡是1ℓ水加40g蓼藍葉，用果汁機攪打七次。

 2

徹底擠出汁液。

 3

加入小蘇打粉攪拌混合。

 4

加入亞硫酸氫鹽攪拌混合。步驟1～4的作業要盡量在15分鐘以內完成。

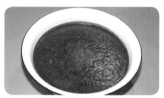 5

將染液放置1小時讓它變成藍色後，即可染色。

 6

襯衫先浸濕備用。一開始只放入衣服的下半部浸染。

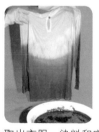 7

取出衣服，染料和空氣接觸後會從綠色變成藍色。

 8

再將整件衣服泡入後再擰乾。在染液中拉扯襯衫，讓整件衣服攤開。

 9

讓衣服接觸空氣，呈現藍色後，再用水清洗直到水變得乾淨為止。

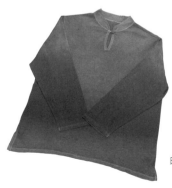 10

晾乾後即完成。

枇杷葉染

枇杷葉染的顏色是如果實般溫潤的橘色。
兩人各持長披肩一端將它擰成繩索狀，
再浸入染液中，
這是相當簡單的兩人合力擰扭絞染法。

材　料
羊毛長披肩 110g
乾枇杷葉 55g（被染物的 50％）
明礬 8g（被染物的 7 ～ 8％）

枇杷（薔薇科）

1

摘取枇杷開花前的深色葉片，可立即用來染色，也可將葉片曬乾保存（用手揉碎使用）。使用生葉時，用量是被染物的 200 ～ 300％。

2

染色前，先將長披肩泡在溫水中 1 小時以上，再取出脫水備用。

3

兩人各拉著披肩的一端，將它擰轉成繩索狀。

4

將兩端合攏，布自然會纏捲在一起，再將散開的那一頭穿入形成圈環的那端。

5

葉子放入比 3ℓ 稍多（被染物的 20 ～ 30 倍）的水中，加熱煮沸後轉小火續煮 20 ～ 30 分鐘，再過濾出 3ℓ 的染液。

6

用少量熱水溶解明礬，加入 3ℓ（被染物的 20 ～ 30 倍）的溫水製作媒染液。

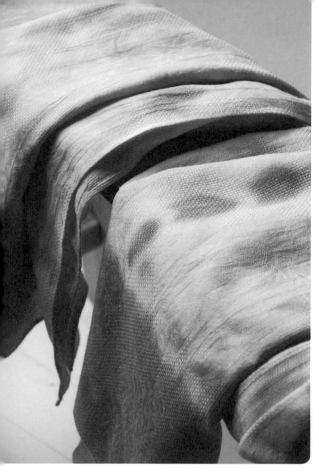

MEMO
羊毛染色時，媒染液和染液
都要加熱至高溫。

即使以一樣的步驟染色，
顏色也會因不同的樹木和
採摘的時間，而有黃至橘
色等不同程度的色差。

7

加熱媒染液，放入披肩，煮沸後轉小火續
煮 20 ～ 30 分鐘，要不時上下翻面媒染。

8

用溫水清洗披肩一、二次，再略微脫水。

9

加熱染液，再放入披肩，煮沸後轉小火續
煮 30 ～ 60 分鐘，並不時上下翻面染色。
熄火仍要不時晃動披肩，並放置冷卻至 30
～ 40℃。

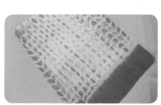

10

拆開披肩，用溫水徹底洗淨後晾乾，即完
成。

栗子硬殼染

栗子的殼斗能染製灰色（p.22），
但它的硬殼和澀皮也是極佳的染料。
這裡使用的是生平麻布，
以單純的絞染（帽子絞）來染製門簾。

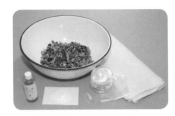

材料
生平麻布（86×145cm）230g
栗子硬殼 230g（被染物的 100%）
濃染劑 15ml（1ℓ 熱水：3～4ml）
明礬 20g（被染物的 10%）
包裝繩、塑膠袋、木炭、針、線

用木炭或粉筆在布上畫圖案，沿線用 5～
7mm 的縫針做平針縫。

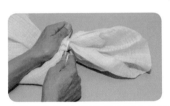

將縫線用力拉緊，縫線部分若呈一直線，
表示已確實勒緊。

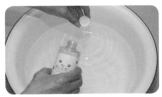

在勒緊的線上再用包裝繩用力綁緊。

不染色的部分套上兩層塑膠袋蓋住，再用
繩子綁緊，以免染液滲入其中。

在 5ℓ（被染物的 20～30 倍）的熱水中倒
入濃染劑攪拌混合。

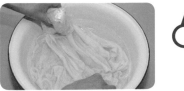 **6**

已脫水的布放入步驟 5 的濃染劑中，將布攤開浸泡 15 ～ 20 分鐘，再用水清洗。

 7

在 6ℓ（約被染物的 30 倍）的水中放入栗子硬皮，加熱煮沸後轉小火續煮 30 ～ 60 分鐘，再過濾備用。

 8

用少量熱水溶解明礬，再加入 5ℓ（約被染物的 20 倍）的水製作煤染液。

 9

放入步驟 6 的布媒染 20 ～ 30 分鐘。

 10

媒染好的布要輕輕地用水清洗後再脫水。

 11

將步驟 7 的染液加熱，放入布染色 30 ～ 60 分鐘，布要攤開，讓染液可以滲入皺褶深處。染好之後再輕輕地清洗。

12

將塑膠袋、繩子和線等都拆掉，用水徹底洗淨，晾乾即完成。右圖是完成的門簾。

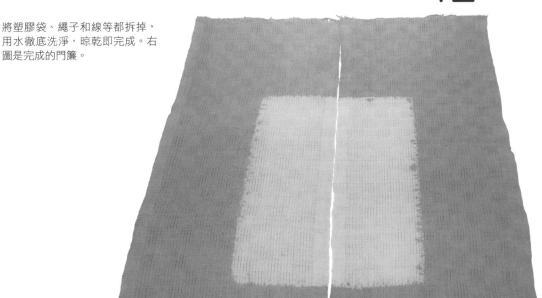

絞染時，一般會使用到針和線，

但是針對孩子來說具有危險性，年長者也會看不清楚，

我於是思考人人都不會失敗的染色法。

若不用縫紮而用綁紮或打結絞染的話，

也許每個人都會覺得「說不定我也會呢」。

本單元將介紹用橡皮筋或包裝繩來綁紮，

即使需要縫線也是十分簡單的絞染法。

以繩紮絞染法染製的圍膝巾，當作桌巾使用。（p.44）

染製花樣的技巧 ‧ 簡單的絞染法 ‧

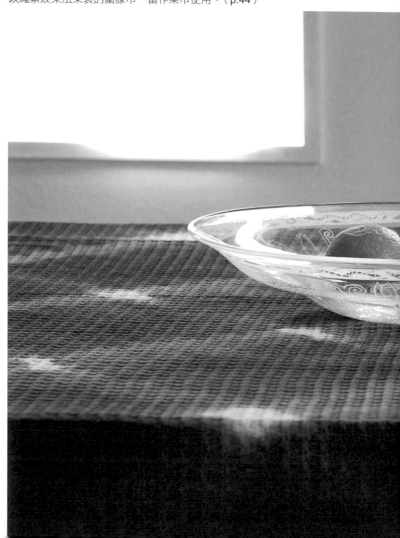

摺疊絞染法因為縫的
地方很少，所以能
迅速地完成作品。
（p.48）

橡皮筋絞染法
以海州常山果實染青

簡單綁紮就能染出令人意外的花樣，
這裡是以橡皮筋取代繩子來綁紮。請試著染製圍巾、手帕或方巾吧！只要摺法或綁橡皮筋的位置不同，便能變化出形形色色的花樣。
這裡是用秋天採摘的海州常山果實將絲巾染成漂亮的青色。

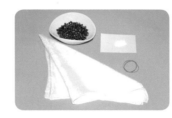

材料
絲質圍巾 10g
海州常山的果實 50g（被染物的500%）
明礬 1g（被染物的10%）

MEMO
· 青染的染料中有蓼藍，不過天然染料中是很少有青色的。
· 海州常山的果實不是很顯眼，可以在它夏季開白花時先找到樹木。

1

將圍巾對摺。

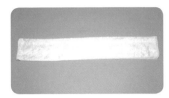

2

再對摺做屏風摺。

3

長邊對摺一半,從中呈直角往上翻摺。

4

翻摺的部分再摺疊成三角形。

5

剩餘的半邊也同樣摺成直角三角形。

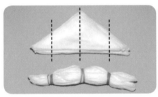

6

在虛線部分用橡皮筋綁紮,以防被染,然後下水充分浸濕再脫水。

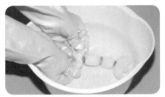

7

用少量熱水溶解明礬,加入 1.5ℓ(被染物的 150 倍)的水製作媒染液,放入圍巾。盡量拉開兩端的皺褶,浸泡 20 ~ 30 分鐘後,輕輕地用水洗淨再脫水。

8

將海州常山果實放入 2ℓ(被染物的 200 倍)的水中加熱,煮沸後再續煮 20 ~ 30 分鐘,然後過濾出染液。

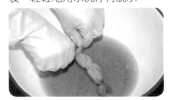

9

加熱步驟 8 的染液,放入圍巾,盡量攤開布的皺褶,染色 30 ~ 60 分鐘。因為是絲質的圍巾,故溫度最好保持在 80℃。

10

清洗後拆掉橡皮筋,再用水充分清洗至水變得乾淨為止。因顏色的附著力低,故很容易褪色。

摺成正方形 ·茜草染棉布

A

B

C

屏風摺後摺成正方形，用橡皮筋紮綁中心。

和 A 的摺法一樣，但紮綁的是正方形的四個角。

在對角線上用橡皮筋紮綁。

摺成等邊直角三角形 ·五倍子染棉布

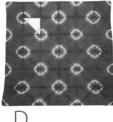

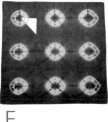

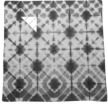

D

E

F

參照 p.39 的三角摺法。用橡皮筋紮綁直角以外的 2 個角。

用橡皮筋紮綁某個銳角的 2 個地方。

用橡皮筋紮綁三角形的 3 個地方（和 p.39 的綁法相同）。

摺成正三角形 ·艾草染棉布〔摺法請參照「障子紙染色法」（p.76）。〕

G

H

I

屏風摺後摺成正三角形，用橡皮筋紮綁 3 個角。

同 G 的摺法，但用 2 條橡皮筋紮綁，綁幅要寬一點。

用橡皮筋紮綁正三角形的中心。

·橡皮筋絞染法· 各式各樣的摺法

以刻脈冬青葉染紅

屏風摺絞染法

刻脈冬青是生長於日本中部山區的冬青科常綠樹木，能染製紅色，是罕見的染料植物。

這裡介紹用包裝繩纏綁布邊

及以繩子綁紮絞染的技法之一。

這是很基本又簡單的絞染法，建議可以和孩子一起製作。

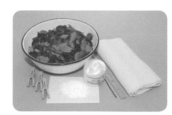

材 料
麻質餐墊 125g×4 塊（500g）
刻脈冬青葉 250g（被染物的 50%）
明礬 50g（被染物的 10%）
木炭、包裝繩、直尺、洗衣夾

1

葉片放入 4ℓ 的水中加熱，煮沸後轉小火續煮 20～30 分鐘再過濾。氧化能加深紅色，所以不要加蓋，可靜置 2～3 週的時間。

2

葉子大約要煮十次才能萃取出色素。剛開始的綠色葉子煮十次後就會變成紅色。

3

將 3 塊餐墊用木炭每間隔 3cm 畫上記號，另 1 塊則是用木炭畫上放射狀的線條。

4

依記號位置做屏風摺。

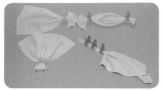

摺疊處用洗衣夾夾住固定。

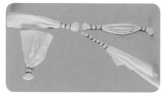

用噴霧器將夾住的部分噴濕，以便能在下一個步驟緊緊地綁紮。

每間隔 3cm 就用繩子用力綁緊。

將餐墊放在和步驟 3 相同的位置上。

放入水中充分浸泡後脫水。

用少量熱水溶解明礬，加入 8 ～ 10ℓ（被染物的 16 ～ 20 倍）的水中製作媒染液，再放入餐墊媒染 20 ～ 30 分鐘。

輕輕地清洗後再脫水。

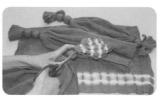

放入染液 8 ～ 10ℓ（被染物的 16 ～ 20 倍）加熱，放入餐墊，煮沸後染色 30 ～ 60 分鐘。要確實攤開布，好讓染液均勻地滲入。

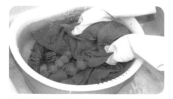

輕輕地用水清洗。

拆掉繩子，再用水清洗至水變得乾淨為止。

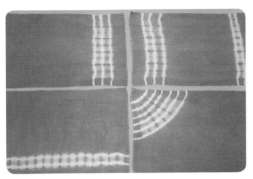

完成。

染成柔和的紅色。

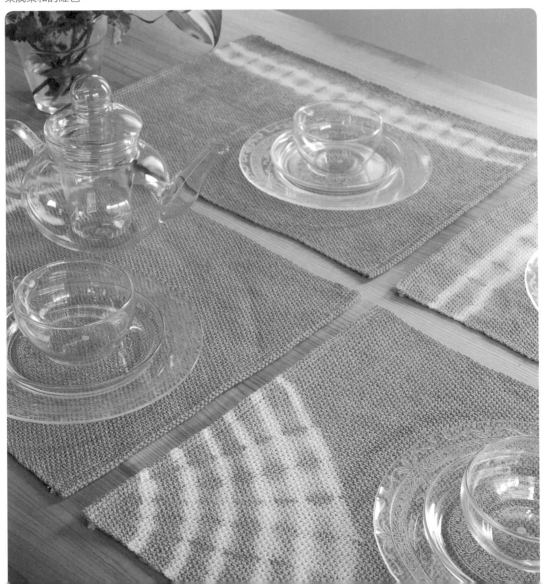

繩紮絞染法

大和藍染

大和藍是藍熊染料公司開發的藍色染料，
讓素人也能輕鬆享受藍染的樂趣。
這是將布斜向捏皺再用繩綁紮的豪邁絞染法，
可以在大塊布上染出大膽的斜格子花樣。

材　料
棉布（180×230cm）1.5kg
大和藍 50g（被染物的 3%）
小蘇打粉及亞硫酸氫鹽各
90 ～ 120g（1ℓ 染液：1.5g）
包裝繩

1

將布斜向（約 45 度）捏皺。

2

在布的正中央用繩子適度綑綁，綑綁處稍
微用水噴濕。為方便讀者瞭解，圖中用了
有顏色的繩子。

3

每隔 10cm 用繩子緊緊綑綁。綑綁部分寬
度越寬，花樣就越疏。

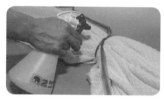

4

為避免染色不均，要將布先泡水，最好全
部浸濕再脫水。

5

用 40 ～ 50ℓ 的容器製作 30 ～ 40ℓ（被染物的
20 ～ 25 倍）的藍染液（p.46），一面攤開布
的皺褶，一面染色約 5 分鐘。布浮出水面要將
它壓回染液中，以免氧化造成染色不均。

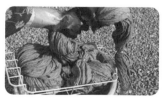

6

取出後放在網架上確實擰乾水分。擠出的
染液要回收到容器中。

7

從布邊依序攤開，讓布接觸空氣發色（氧化）。重複進行浸染和發色二、三次，直到顏色達到完成品的一半深度。從第二次開始，浸泡染液的時間縮短為 1～2 分鐘。

8

用水清洗二、三次，剪斷繩子攤開布。

9

這次是和之前捏的角度呈直角捏出皺褶，再用繩子綑綁。染色前記得要先泡水。

10

染液中加入小蘇打粉和亞硫酸氫鹽各 45～60g 充分攪拌均勻，放置 15～20 分鐘讓染液甦醒，再放入擰乾的布。放入布之前，不要攪拌染液。

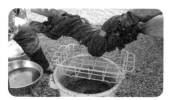

11

重複染色和發色的作業數次，直到染成喜愛的顏色深淺。若覺得顏色太淡，可加入小蘇打粉和亞硫酸氫鹽後，再多染一、二次。

12

用水洗掉多餘的染液。用洗衣機清洗也無妨。

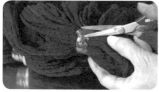

13

拆掉繩子，徹底清洗直到水變得乾淨為止。

脫水，晾乾即完成。
（染了四次的作品）

14

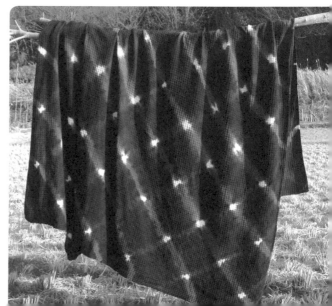

大和藍染　揉皺絞染法

將布揉成團再綁紮起來絞染，任誰都不會失敗。
如果染出的花樣不滿意，請再重新多染幾次。
因為陽傘會曝曬於陽光下，
所以請選用耐光又堅牢的染料。

材　料
傘面棉布（100g）
大和藍 3～5g（被染物的 3～5%）
小蘇打粉及亞硫酸氫鹽各 4.5g
（1ℓ 染液：1.5g），
包裝繩

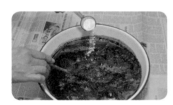

1

取下傘面布，充分泡水再脫水。

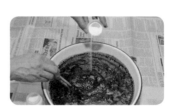

2

將大和藍慢慢倒入 3ℓ（被染物的 30 倍）
的水（冬天用溫水）中，讓它充分溶解。

3

加入小蘇打粉充分混勻。

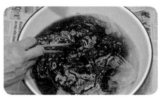

4

加入亞硫酸氫鹽充分混勻，放置 15 ～ 20
分鐘。

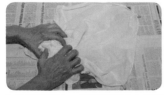

5

布的正面朝上，用雙手將傘布揉捏成一團。

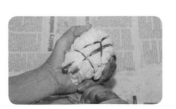

6

在捏成團的布上隨意地綁上繩子。用力綁
緊，花樣會較清楚；綁得稍鬆，花樣就會
較模糊。

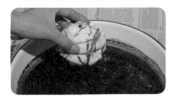

7

將布輕輕地放入步驟 4 的染液中。

8

布如果浮起來，就用筷子壓入水中浸泡約 5 分鐘。

9

取出布團敲打，讓它發色（氧化），直到顏色由綠轉藍。

10

想要較深的顏色，可重複浸染和發色的作業，但第二次以後浸染的時間要縮短為 1 分鐘左右。

11

若想染出清楚的花樣，就要連繩子一起直接用水清洗（若先拆掉繩子，放入染液裡後色素會發色）。

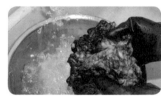

12

拆掉繩子，徹底用水清洗至水變得乾淨為止。

傘布要趁還是濕的時候縫到傘上，再撐開傘晾乾，勿用熨斗熨燙。

13

MEMO
放入小蘇打粉或亞硫酸氫鹽時雖然要攪拌溶解，不過在放入布料染色前，要靜置一段時間，放入布料時，也要輕輕地放進去染色。

摺疊絞染法

大和藍染

摺疊後縫紮，只需要用 2 條平針縫，
就能大面積地染出花樣，
是簡單、效果又好的絞染法。

材 料
綿麻布（130×240cm）1.4kg
大和藍 42g（被染物的 3%）
小蘇打粉及亞硫酸氫鹽各
90～120g（1ℓ 染液：1.5g）
包裝繩、木炭、針、線、直尺

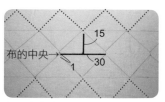

1

先用木炭畫底圖。依照底圖在 130cm 寬的布
上，能染出二列連續的四角形花樣。可依不同
布寬改變四角形的大小。為避免布中央的花樣
重疊，間距起碼要 2cm。

2

如圖所示般摺疊布料，上面 2 片一起平針
縫。用另 1 根針在下方也同樣縫好。

3

將縫好的線用力拉緊固定。

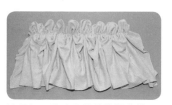

4

這是把 2 條線縮縫紮綁好的情形。

拉出中央陷落的布。

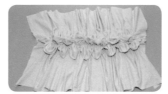

布全都拉出來的情形。

將布浸濕後脫水，再用包裝繩隨意地綁緊。盡量從根部開始纏綁，綁到上方後再往下綁回去，和開頭的繩子打結（纏綁絞染法）。

全部纏綁好的情形。為方便讀者瞭解，圖中使用紅色的繩子。白色繩子是在步驟 5 拉出的部分進行纏綁。

參考 p.46 製作 30 ～ 40ℓ（被染物的 20 ～ 30 倍）的藍染液，容器要加蓋備用。

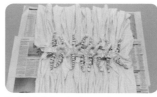

將布浸濕再脫水備用。

在染液中放入布，並拉扯展開綁紮時的皺褶，好讓染液滲入。

大片布比較重，可放在網架上擰乾。

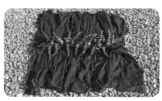

攤開布讓它發色。重複染色和發色，直到顏色變深為止。過程中若染液變淡，要再拌入小蘇打粉和亞硫酸氫鹽，放置 15 分鐘再開始染色作業（p.50）。

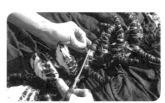

顏色充分變深後，再拆掉中央的（白色）繩子。

15

再次浸泡染液，迅速仔細攤開一個個突起，讓它染色。最好在 2～3 分鐘內全部染畢。

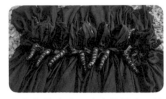

16

用力擰乾水分，確實攤開布，讓各角落都能發色。

17

用水清洗直到水變得乾淨為止。

18

拆掉外側的（紅）繩子和平針縫的線，清洗到水變得乾淨為止。大塊布可用洗衣機清洗。

完成。中間的淡藍色是步驟 14 拆掉繩子的部分。

MEMO
進行藍染作業時，若覺得不易染色，可加入小蘇打粉和亞硫酸氫鹽，比例為藍染液 1ℓ 各加 1.5g，充分攪拌後靜置 15 分鐘。染液表面不起泡的話，就表示可以再次作業。

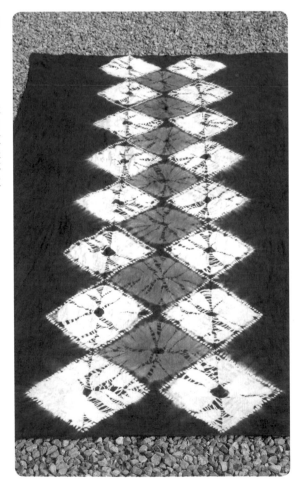

19

交叉絞染法

大和藍染

雖然有用到針和線，
但只是從前面往後縫三次的簡單縫紮法，
就算略厚的布也適合採用這種絞染法，
能染出簡單、如碎白點般的花樣。

材　料
棉質洋裝 350g
大和藍 7 ～ 10g（約被染物的 2 ～ 3%）
小蘇打粉及亞硫酸氫鹽各 20 ～ 30g
（1ℓ 染液：1.5g）
直尺、木炭（或粉筆）
針、線、洗衣夾

在洋裝上每間隔 3 ～ 6cm，用木炭縱向畫直線。

沿線做屏風摺。

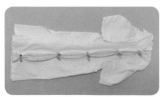

用洗衣夾固定皺褶，在褶線下約 1cm 處以疏縫固定皺褶。裡側的皺褶也同樣以疏縫處理。

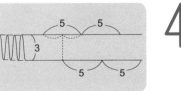

每距離 5cm 做縫紮。如圖所示般地錯開上下的位置，讓圖案交錯。勿間隔太遠，否則染不出碎白點的花樣。

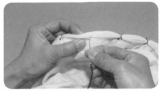 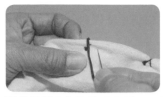

在花樣中心的左側 0.5cm 處，及摺線下方 0.5cm 處，從前方入針，穿透所有的皺褶出針。

再從步驟 5 的入針處右側 1cm 的位置入針。為方便讀者瞭解，圖中改用黑線，不過一般是使用白線。

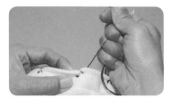 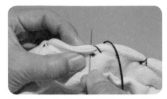

用力拉緊線。

從步驟 5 的入針處再入針，用力拉緊線勒緊。

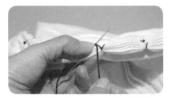 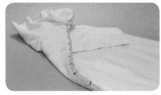

小心將線打結固定，以免變鬆。

裡側和表側錯開 2.5cm，同樣地進行縫紮作業（見步驟 4）。圖中是縫紮完成的情形。

拆掉步驟 3 的疏縫，泡水至少 1 小時。

輕輕地擠乾布料後，再泡入 7 ～ 10ℓ 染液（參照 p.46）中，並依序攤開袖子、側邊和下襬的布，縫紮部分可以不攤開。布盡量不要接觸空氣，最初約浸泡 5 ～ 10 分鐘，讓染液充分滲入。

盡量用力擰乾。大衣物放可以用網架輔助較容易擰乾。

將沒有縫紮部分的布料確實攤開接觸空氣，以利發色。

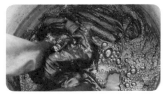

15

重複浸染和發色，直到染成喜歡的顏色為止。第二次以後，浸泡染液縮短為 1 ～ 2 分鐘以內。

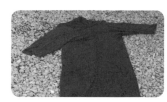

16

要染成好似漆黑一般，否則經過水洗、晾乾後，顏色會變淡。

17

過程中若不易染色，可以染液 1ℓ 加 1.5g 助染劑的比例，加入小蘇打粉和亞硫酸氫鹽，充分攪拌後靜置 15 分鐘。

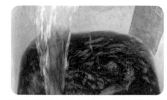

18

再重複浸染和發色，之後沖洗掉多餘的染液。也可以用洗衣機清洗。

19

將線拆掉，注意不要剪到布。

20

清洗到水變得乾淨為止，脫水後晾乾。

完成。

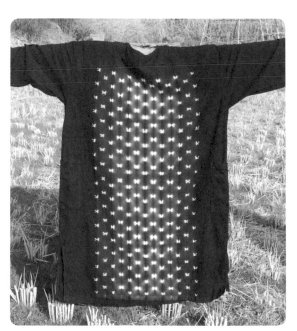

21

增加花樣

・蠟染和夾染法・

蠟染和夾染都是自古傳承至今的染色法。

一般是用筆沾蠟液畫出圖案以防止染色，

但從正倉院＊收藏的蠟染作品來看，

當時是使用青銅印沾取蜜蠟或松脂等來染製。

最近蠟這項素材還開發出以熱水就能去除的「新型蠟」，

使蠟染變得更親近更容易上手。

第一次接觸，我們不妨用簡單的蔬菜章來蠟染，

善用刷子或海綿等物，也能染出有趣的圖案。

利用蠟來防止染色的蠟染法因為無法加熱，

所以不能進行藍染。

＊譯註：日本奈良時代各大寺多設倉儲物，儲藏重要物品者為正倉，因築
　　　牆環圍如庭院，故稱正倉院

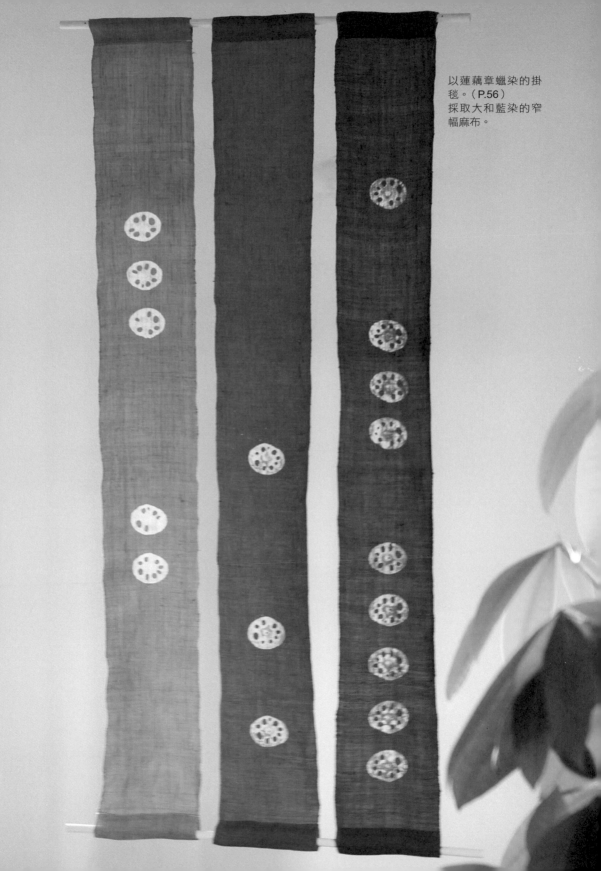

以蓮藕章蠟染的掛
毯。（P.56）
採取大和藍染的窄
幅麻布。

蓮藕章蠟染法

大和藍染

這是大夥一起快樂完成的蔬菜章。
除了蓮藕外，還能用切成四角形的馬鈴薯等物，
來染製各式各樣的花樣。

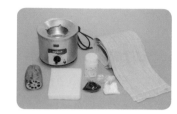

材　料（1片份）
生平麻布（15×120cm）100g
蓮藕適量
大和藍 5g（被染物的 5%）
小蘇打粉及亞硫酸氫鹽各 15g
（染液 1ℓ：1.5g）
新型蠟*適量、融蠟爐

＊編注：不需太高溫的熱水就可脫蠟。

1 在布上標出蓋章的位置。

2 用融蠟爐以中溫將蠟煮融。先在報紙上試蓋以確認蠟的溫度。若蠟滲入紙中並能清楚閱讀文字，溫度才正確（右）；蠟若泛白變硬，表示溫度太低（左）；若蠟滲出，則表示溫度太高。

3 將蓮藕放入蠟中充分浸泡加熱。蓮藕若變涼，蠟無法滲到布裡。利用融蠟爐的邊緣刮除多餘的蠟後，再蓋章。

4 蓋過章的布充分泡水後再脫水。注意不要折到蓋章的部分。

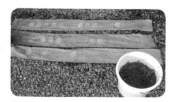

5 製作 5ℓ 藍染液（被染物的 50 倍）（p.46），將布放入，取出後不要擰絞，將它們展開以利發色。在發色前表裡翻面數次，以免顏色不均。重複數次浸染和發色，直到染成想要的顏色。

6 用水清洗直到水變得乾淨為止。

馬鈴薯和蓮藕章蠟染

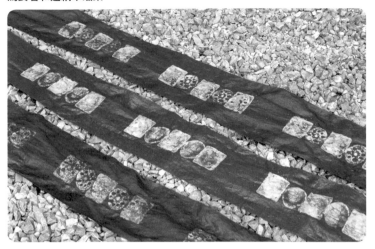

蓮藕章蠟染

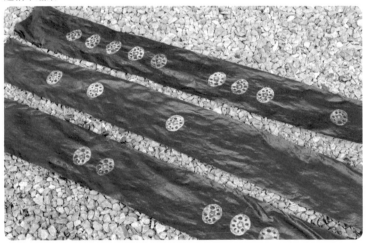

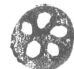

晾乾後，以 70℃以上的熱水洗去蠟。
浸染的次數不同，作品的顏色深淺度也不同。

MEMO
・馬鈴薯切塊後若不好拿取，可用筷
　子插著來蓋章。
・蔬菜浸泡到蠟裡會因為受熱而容易
　變軟，如果需要多次浸蠟，可以切
　得長一點，切掉變軟後的前端就可
　以再使用。

大和藍染

葉片型染法

這種染色法比蔬菜章更需要技巧。
此處以八角金盤葉為紙型，
只要排放大小不一的葉片，就能簡單染出花樣。

材 料
棉質方巾 85g
3 種尺寸的八角金盤葉
大和藍 4g×2（約被染物的 5%）
小蘇打粉及亞硫酸氫鹽各 26g
（染液 1ℓ：1.5g）
微晶蠟*適量、融蠟爐、上蠟筆
木炭或 6B 鉛筆、直尺

※編注：熔點在攝氏 74 度以上之石蠟會形成微晶狀，因此稱為微晶蠟。

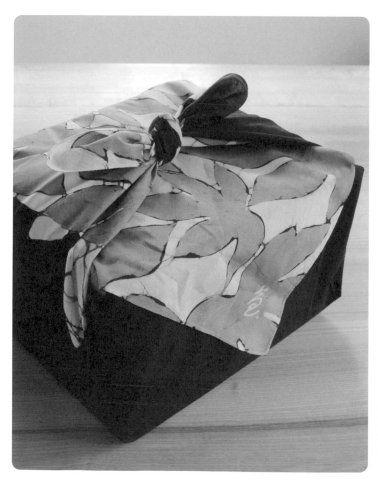

MEMO
夏天上蠟時最好開著窗戶。融蠟爐
和天氣的溫差如果過小，上蠟筆的
溫度也不易下降，如果關著窗作
業，有些人會無法忍受蠟的氣味。

1

在方巾上放上葉片，一面構圖，一面用木炭描繪輪廓。配置時，葉子間的縫隙要密一點才美觀。

2

在喜歡的地方畫上線。

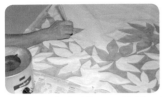

3

以步驟 2 畫的線為界，線以下在縫隙上蠟，線以上則在葉片上蠟。

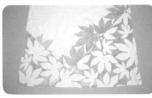

4

正面上蠟後，反面同樣的地方也要上蠟。翻回正面，在步驟 3 相同的位置再次上蠟（上雙層蠟）。

5

染色前的情形。注意不要摺到上蠟的部分，輕輕地將方巾浸濕，取出後讓水分滴乾，不要擰扭。

6

將 4g 大和藍放入 8.5ℓ（被染物的 100 倍）的水中溶解，再放入小蘇打粉及亞硫酸氫鹽各 13g，靜置 15 分鐘後，攤開方巾讓它充分染色。藍染液會變得較淡。

7

取出方巾，擠乾未上蠟部分的水分，攤在乾淨的地方讓它發色。

8

等方巾的顏色由綠變藍後，再輕柔地用水清洗，直到水變得乾淨為止。

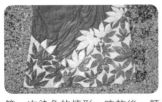

9

第一次染色的情形。晾乾後，顏色會變淡如步驟 10 的圖片一般。若布沒完全晾乾，會無法順利再次上蠟，但夏天陽光直射會使蠟融化，故放在陰涼處晾乾即可。

10

如果想保留葉上的淺藍色，可在染藍的上面再次上蠟。也可以保留少許輪廓不上蠟，這樣花樣會更突出醒目。

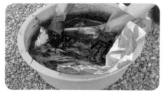

11

在步驟 6 的染液中追加 4g 大和藍，充分攪拌後再加入小蘇打粉及亞硫酸氫鹽各 13g 混合，放置 15 分鐘後，攤開方巾讓它充分染色。

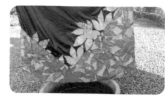

12

重複取出方巾發色的作業。充分發色後若不浸染，顏色就會不均勻。

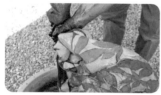

13

取出方巾，避開有上蠟的部分擰乾。

14

若想染成深藍色，必須重複染色直到好似變黑為止。這件作品經過了十次的反覆浸染。最後浸泡染液的時間要縮短，泡得太久反而會被染液洗淡。

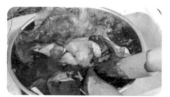

15

清洗直到水變得乾淨為止，放在陰涼處晾乾。

16

方巾疊在舊報紙上，再蓋上報紙，用熨斗熨燙除蠟。蓋在上面的報紙以油墨較少的那面覆蓋在布上。

17

上面的報紙若有蠟滲出就換新，並陸續拿掉疊在下面的報紙。熨燙到報紙上沒有蠟漬為止。

18

將布放入煤油中充分揉搓，洗去多餘的蠟。

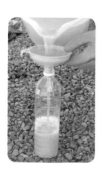

19

將殘餘的煤油倒入寶特瓶中保存。下次要脫蠟時，油中的蠟會沉澱，就可使用上層清澄的部分。

20

以大量肥皂徹底清洗方巾後再晾乾。

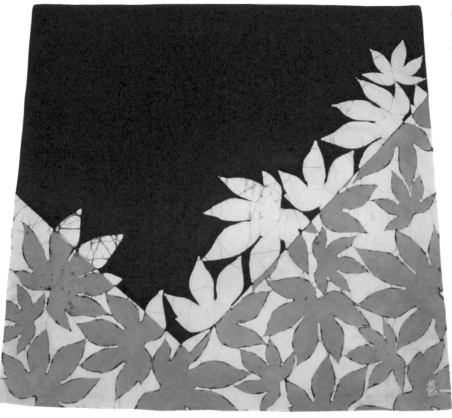

MEMO

· 熨斗的溫度一開始要低，再慢慢加熱，直到升
 至適合布的溫度。如果一開始用高溫，報紙上
 的油墨就會印到布上。盡量使用舊報紙。
· 最後充滿沉澱物的煤油，可以用報紙吸收後，
 以可燃性垃圾處理。
· 脫蠟時，請使用耐油性的手套。
· 蠟染時，因為蠟容易龜裂，所以不能用力擰乾
 水分，因此染液要調濃一點。
· 因為上蠟的部份不能摺到，方布無法先摺小再
 浸泡，所以染液要多一點，好有餘裕地浸染。

夾染法

大和藍染

這是用喜歡的形狀和大小的板子緊夾住疊好的布，
利用夾住部分防止染色而產生圖案。
不同的摺疊法和板子形狀，
能形成千變萬化的圖案。
以下就運用這個單純的技巧，
染製設計大膽的麻布掛毯。

材 料
麻布（42×216cm）180g
大和藍9～18g（被染物的5～10%）
小蘇打粉及亞硫酸氫鹽各15g
（染液1ℓ：1.5g）
木板（32×7cm）
木工夾、橡皮筋、塑膠袋

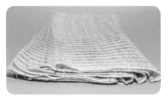

1

在布的長邊做十二等分的屏風摺。

2

布摺成42×18cm大小，用2片
木板夾住。

3

用木工夾夾住木板。

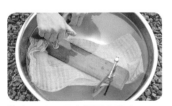

4

將布浸濕，再次栓緊木工夾。

5

在 10ℓ（約被染物的 50 倍）的水中加入大和藍溶解，再加入小蘇打粉和亞硫酸氫鹽充分攪拌混合，放置 15～20 分鐘。

6

放入布浸染，掀開布料好浸染至內層。要讓染料滲入木板邊緣，才能染出清楚的花樣。

7

布料形成袋狀的地方，可用筷子等工具讓染液滲入其中。

8

將布取出放在乾淨的地方，將布掀開讓空氣進入，以利發色。

9

重複浸染－發色的作業，自第二次起，浸染的時間維持約在 1～3 分鐘內完成。第一次如果有仔細地染透，第二次以後就會很容易上色。

10

布料連帶木工夾用水清洗。先洗掉多餘的染液，拿掉木板後就不會弄髒白色的部分。

11

拿掉木工夾和木板，再次用水清洗。

12

拉住布的長邊。

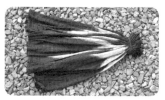

13

用橡皮筋綁紮固定。

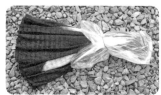

14

在不想染色的部分套上塑膠袋，用橡皮筋紮緊，以免浸到染液。

15

未套塑膠袋的部分浸入染液約 1/4 的高度，一面浸染一面將布拉開。

16

將染色的部分徹底擰乾。

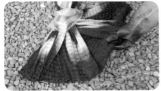

17

置於空氣中讓它發色。

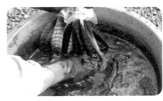

18

同步驟 15 再次浸染，這次浸至 1/3 的高度。

19

徹底擰乾，讓布接觸空氣發色。

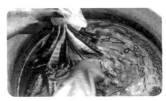

20

再次浸染至 1/2 的高度，再和步驟 19 一樣作業。

21

先用水清洗漸層染的部分，接著拆掉塑膠袋和橡皮筋，清洗整塊布，直到水變乾淨為止。

漸層染結束，完成。
（掛毯的成品圖在 p.5。）

22

MEMO

夾染無法徹底擰乾布再浸染，所以染液要濃一點。
用過的染液還可用來浸染其他物品，但要追加小蘇打粉和亞硫酸氫鹽，直到染液顏色變淡為止。若非立即要染，則可以用保鮮膜密封，放在陰涼處保存，染色前再加入小蘇打粉和亞硫酸氫鹽。
其他作品使用的藍染液也一樣，染的顏色若還深濃，都還能再次使用。

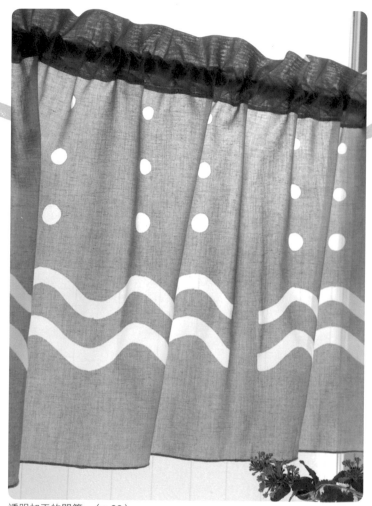

透明加工的門簾。（p.66）

增
加
花
樣

・

透
明
加
工
、
拔
染
法

・

以前要使用透明效果加工效果，手續很複雜，

而今已開發出方便的糊劑，連素人也能輕鬆印染。

透明加工是利用紙型和筆以化學糊料畫出圖案，

使該處只留下部分纖維，以形成透明的花樣。

藍拔染也是在想要的位置畫上喜歡的圖樣，

就能簡單拔染成白色。

下面將介紹這項看來有些專業，

但實際上能輕鬆地添加花樣的技巧。

透明加工法

把裁剪好的紙型放在透明加工專用布上，
塗上透明加工糊料，
塗糊料的部分就會形成透明的花樣。
請以塗鴉般的遊戲感覺來繪圖，可以運用在門簾或
襯衫上。材料在染色材料店都買得到。

〈紙型〉材　料
ST 洋型紙 ×1m
底圖
特多龍紗網（同紙型大小）
烤焙墊、鉛筆、美工刀、切割墊、
熨斗

＊ST 洋型紙表面塗有貼紗用的糊
　料，是能用熨斗燙貼的洋型紙。

MEMO
・裁剪紙型稱為「紙雕」。
・如果紙型變捲曲，可將紙往反方
　向彎捲，讓它變平後再使用。

在紙型下鋪上底圖，用鉛筆描繪。

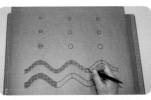

用美工刀裁剪紙型。塗糊料時，為了避免
從旁邊溢出，可以讓圖案距離邊緣 5cm 以
上。

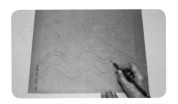

將紙型（塗膠面朝上）、特多龍紗網和烤
焙墊疊放，用熨斗以低溫熨燙約 5 秒使其
黏合。溫度太高紙型會變形，溫度太低則
會無法黏合。

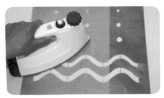

紙型製作完成。

〈透明加工〉材　料

透明加工用布（綿 60％、聚酯 40％，
112×50cm）60g
紙型
紙型用透明加工糊料 30 ～ 50g
大和藍、小蘇打粉及亞硫酸氫鹽適量
（染液 1ℓ：1.5g）
橡膠刮板、報紙、熨斗

MEMO
・透明加工糊料分為紙型用和筆用兩種。
・請使用平坦的報紙。因為布很薄，報紙
　有摺痕的話會無法完美塗糊。平時就將
　報紙攤平捲收保存，才能消除摺痕，方
　便使用。

在報紙上先放布，再放上紙型，用橡膠刮
板塗上糊料。

這件作品以相同的圖案連續塗在三處，在
布上先標示紙型的位置。

更換報紙，晾乾糊料。

從布的裡側（或在表側墊上擋布）以高溫
乾燙。糊料顏色會隨溫度從奶油色→黃色
→褐色→黑色發生變化，變成褐色時就要
停止加熱。

用水充分揉洗掉塗了糊料處的棉質部分
（留下聚酯部分），使圖案呈透明感。

將布藍染成喜歡的深淺。殘留的聚酯（透
明花樣部分）並不會被染色。縫合上方即
完成門簾。

撒粉拔染法

藍染專用的粉狀拔染劑可將藍染布拔染成白色，
這種方法能輕鬆完成只有撒蠟法（撒蠟形成碎花圖
樣）才能染製出的花樣，
但絲或羊毛並不適用此技法。
拔染時要保持空氣流通，
敏感膚質的人應戴上橡膠手套作業。

材　料
藍染布（約 37×26cm）20g×2
藍染用拔染劑 P-20 適量
皂洗劑（Redac S-50）10g
割開的鮮奶盒 2 個
迷你屏風框（37×26cm）
絲襪或濾茶包、楓葉幾片
剪刀、美工刀、鑷子

1

將藍染布浸濕再脫水。

2

在布中央，放上中間有圓形鏤空的鮮奶
盒，在圓裡面配置上楓葉以及用空盒剪成
的櫻花紙型。

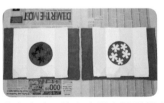

3

在絲襪中裝入拔染粉，用筷子敲打，讓粉
末撒在圓形中，沾粉處會拔染成白色。靜
置 20 分鐘。

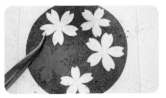

4

用鑷子輕輕地夾除紙型，注意別讓紙型上
的粉末掉到被遮蓋處。

清洗掉多餘的粉末後脫水。

在 2ℓ（被染物的 100 倍）的熱水中，放入皂洗劑充分溶解。

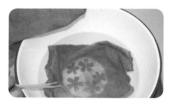

放入步驟 5，將布徹底攤開，讓液體滲透布中拔染出花樣。水溫保持在 80 ～ 90℃，直到拔染出白色（10 ～ 15 分鐘）為止。

用水徹底清洗。

拔染完成。將布裝入屏風框中。

拔染作品裝入迷你屏風中。

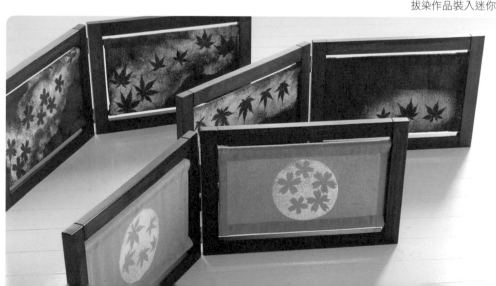

版型拔染法

這是在藍染布上放上喜歡的圖案紙型，
刮上拔染糊，拔染出白色花樣的技法。
紙型是用美工刀
在澀紙或印刷用模版上雕出花樣。

材料
藍染外套、紙型
拔染糊（藍染棉白拔-CW型用）
20g
亞硫酸氫鹽 1g
刀型刮板、濕抹布、筆、海綿等

拔染糊中加入亞硫酸氫鹽充分混合備用。
亞硫酸氫鹽氧化會失效，所以要用前再加
入，並盡快在 30 分鐘以內用完。

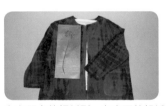

在衣服上放好紙型，布底下墊報紙。

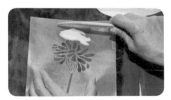

將步驟 1 的拔染糊塗抹在紙型上。

用刮板均等刮入比紙型略高的分量最理想
（太多的話花樣會變形）。作業中，沾到
手上的糊料要用濕毛巾擦掉，注意別沾到
布上。

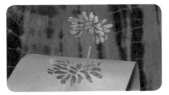

5

輕輕地拿掉紙型。未充分刮入糊料的地方，用筆加以修正。

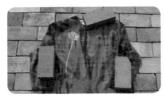

6

若急著完成，可先放在室內 1 小時再曝曬陽光或用吹風機吹乾。不趕時間的情形下，直接放置 3 小時陰乾。

7

將衣服斜向放在板子上，用水一面沖，一面浸濕糊料。也可以放在浴室地板等斜面上，不斷地用水沖洗。

8

用海綿輕輕刷除糊料。

9

完成。

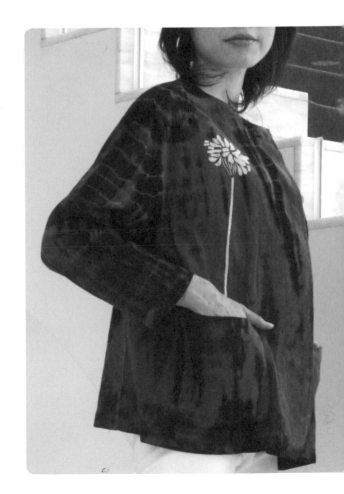

MEMO

・手持刮板最理想的角度是 45 度角。
・刮塗糊料時，在同一處刮塗多次易使紙型錯位，請盡量減少刮塗的次數。

聽到「染色」二字，你會想到要染什麼呢？

通常大家會想到布，但其實什麼東西都能染！

本單元除了布之外，還將示範用天然染料染製

紙張、木頭、蠟、皮革和合成纖維等，

最常用來染色的紙，是和紙以及障子紙（和室拉門紙）。

過去是在障子紙上雕出花葉等花樣，用來修補破損的和室拉門，

但你不妨試著用染色的紙讓拉門或窗上布滿花紋吧。

英文報紙染色後製成團扇也很有趣，

所以請各位尋找自己獨創的染色素材吧。

布或線以外的物品染色

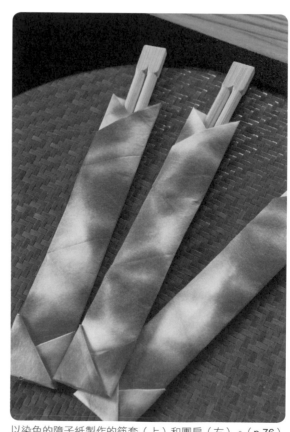

以染色的障子紙製作的筷套（上）和團扇（右）。（p.76）

利用廚房可取得的染料素材將蠟燭染色。（p.80）

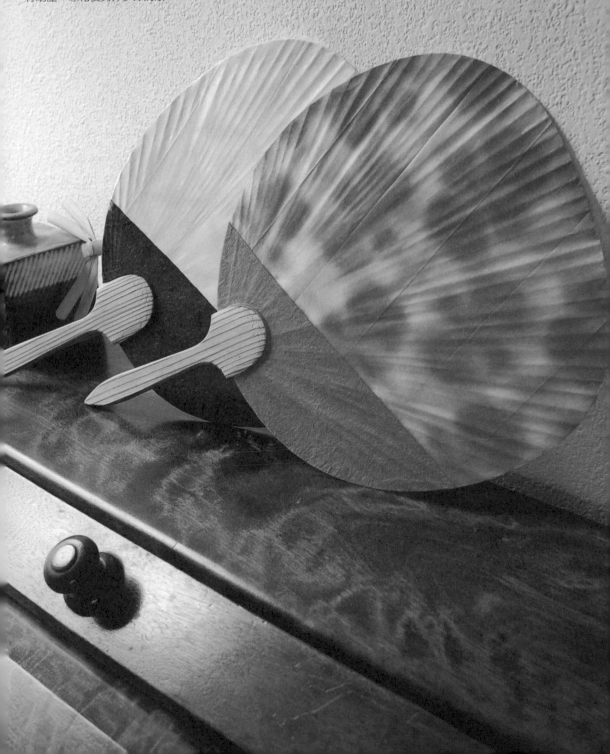

團扇的作法

染色紙反面朝上放在報紙上，用刷子薄塗上糊料。上面放上已糊好紙的團扇，連同報紙一起翻面。拿掉報紙，用乾刷沿著扇骨刷壓。晾乾後剪掉多餘的紙。

利用柿澀的染色效果，
增加和紙的韌性及耐水性。

材　料
和紙及柿澀（p.26）各適量
刷子

1

在餐墊大小般的和紙上塗上柿澀液。

2

將小杯墊沾浸柿澀液。

3

靜置一個月以上讓它發色。

圖中是放置三個月後的作品。

障子紙染色

大和藍染

最近的障子紙也抄入人造絲等材料，
染色後又牢固又漂亮，
也可以利用空罐等物來染出水雲紋。

材 料
障子紙適量
大和藍略少於 5g
小蘇打粉及亞硫酸氫鹽各少量
空罐等圓筒狀瓶罐
包裝繩、針、線

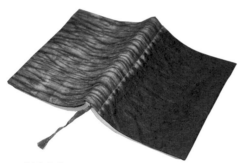

製成書套。

1

在罐子上捲包上障子紙，與其緊密貼合。

2
將障子紙往下壓縮變窄，上下用繩子固定。

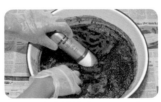

3
製作深濃的藍染液 2 ～ 3ℓ（p.46）。障子紙浸染一次即可，取出接觸空氣，讓它發色。

4
輕輕地擰乾，用水清洗。將罐子拔出來，用水清洗直到水變得乾淨為止。

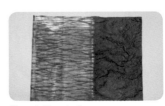

5
攤開晾乾即完成。

障子紙染色

蘇木、梔子染

用市售的植物染料將障子紙染出豐富的色彩，再加工製成團扇和筷套。

材料
障子紙（28×94cm）12g×3 張
蘇木 5g
梔子 5g
明礬 3g
濾茶袋、刷子、毛巾

1

將障子紙的長度剪半（上），對摺（中）再分三等分做屏風摺（下）。

2

屏風摺完成的情形。

3

圖中是正三角形的摺法。翻摺邊角，讓邊角對在寬度一半的位置上，之後將紙摺成三角形。

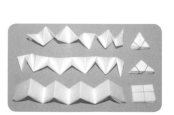

4

由上往下分別是摺成正三角形、直角等邊三角形及四角形。用橡皮筋紮綁固定備用。

煮製染料。在濾茶袋中放入碎梔子，放入 300ml 的水中煮成一半的分量。蘇木也以同樣的方式製作。

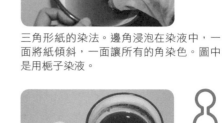

三角形紙的染法。邊角浸泡在染液中，一面將紙傾斜，一面讓所有的角染色。圖中是用梔子染液。

四角形紙的染法。將對角線下半部的三角形染色。圖中是用蘇木染液。

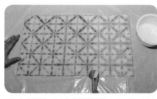

染好後，用毛巾擦掉多餘的染液。

四角形紙的另一半做梔子染，再擦掉多餘的染液。

用少量熱水溶解明礬，加入 100ml 的水製成媒染液，用刷子刷塗媒染。左側是媒染完成的顏色。

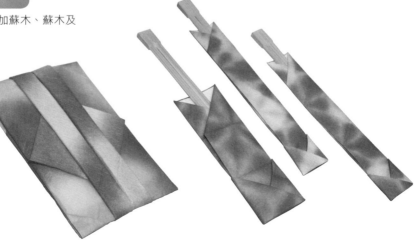

由左至右，分別是用梔子加蘇木、蘇木及梔子染色的情形。

製成身邊的各項用品。
圖中是面紙套和筷套。

木珠染色
茜草、薑黃染

這是利用市售的染料來染製木珠。
選用安全、天然的染料，
和孩子一起快樂地玩染色吧！
這種染法可染製木板以製成杯墊，
也能染製空木盒以再生利用。

材 料
未塗裝的木珠 60g
薑黃及茜草各 7g
明礬 6g
大和藍 3g
小蘇打粉及亞硫酸氫鹽各 4.5g
濾茶袋

製成項鍊、手機鍊或木釦等。

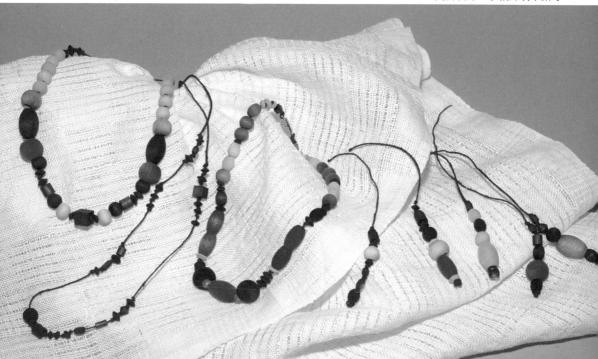

1

在混入中性洗劑的熱水中放入木珠徹底洗淨。洗淨後，除了藍染以外的木珠，全放入 1～2ℓ 的明礬液中浸泡 30～60 分鐘，再輕輕洗淨。

2

濾茶袋中裝入薑黃，放入 200ml 的水中加熱，煮沸後轉小火續煮 20～30 分鐘。水若變少就適時補足。

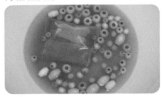

3

放入 1/3 的木珠加熱約 20 分鐘。不時攪拌混合染色，再直接放涼。

4

濾茶袋中裝入茜草，和薑黃同樣的方式加熱熬煮，浸染另外 1/3 的木珠。

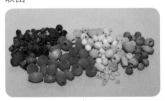

5

在大和藍中加入 3ℓ 水、小蘇打粉和亞硫酸氫鹽製成染液（p.46），將剩下的 1/3 木珠浸泡一晚。木珠放在網篩或網袋中較易取出。

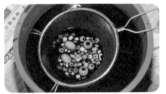

6

將用薑黃染色的一部分木珠輕輕清洗，瀝除水分，放入藍染液中染成綠色。染好的木珠放入洗衣網袋中，用水清洗直到水變得乾淨為止。

7

木珠的顏色染得很濃，但乾了之後顏色會變淡。而且不同的木頭部分和切法，染出的顏色深淺也不同，但呈現的天然韻味十分有趣。

MEMO
以接著劑黏合的木盒，放入染液中浸泡容易散開，所以要用刷子刷染。依照塗媒染劑→乾燥→塗染料→乾燥的順序來染色。再重複塗染料→乾燥的步驟，染成喜歡的顏色濃度。最後泡入水中，用刷子清洗表面，再晾乾。

蠟燭染色

可可、胡蘿蔔染

以廚房的食品作為染料，將蠟燭染成柔和的色彩。
因為普通的染料無法將油脂染色，
所以請在廚房中尋找可以溶入油脂中的染料。
南瓜皮、荷蘭芹、咖哩粉等，
都能作為染料。

材 料
蠟燭 315g
抹茶、松煙及可可各 0.5g
紫草及辣椒粉各 5g
胡蘿蔔皮及菊花葉（乾燥後磨粉）
各 5g
竹籤 ×7 根
耐熱杯及玻璃杯各 7 個
濾茶袋

1

將胡蘿蔔皮和菊花葉用微波爐加熱乾燥
（每 1 分鐘就翻面。1 根胡蘿蔔皮乾燥後
約為 2g）。紫草切碎。以上材料和辣椒粉
分別裝進濾茶袋中。

2

在每個耐熱杯（這裡用市售茶碗蒸容器）
中，裝入折成適當長度的 45g 蠟燭。

3

隔水加熱煮融蠟燭。融化後用竹籤挑出燭
芯。

4

將步驟 1 的茶袋裝入融化的蠟液中。

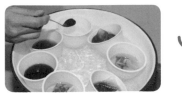

5

將抹茶、松煙和可可直接加入蠟中。隔水加熱約 3 分鐘。

6

將步驟 3 取出的燭芯配合玻璃杯高度綁在竹籤上，配置在杯子正中央。

7

趁蠟還熱時，取出濾茶袋。圖中是紫草。

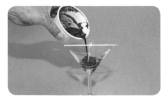

8

將蠟液慢慢倒入玻璃杯中。注意蠟液的溫度，別讓玻璃杯裂開。材料的粉末會沉澱在容器底部，只需倒入上層清澄的蠟液。

9

靜置直到蠟變涼。涼了之後因中心部較低，所以要保留約一成的蠟液，等蠟凝固後再倒入中央填平。

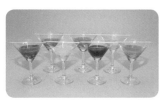

10

後排左起：菊花葉、可可、辣椒粉。
前排左起：松煙、胡蘿蔔、紫草、抹茶。

11

蠟完全凝固後，將燭芯剪成適當的長度即完成。

MEMO
蠟燭中若含太多雜質，容易燃燒不全而產生煙霧，所以要注意別貪求染成更深的顏色。

皮革染色

蘇木、黃芩染

這是以豬生皮*染色後製成的燈罩。
豬生皮乾燥後會呈現如玻璃般的透明感，
質輕又不易損壞，比玻璃還好處理，或者
也能在皮革專賣店或染料專賣店購得染色用皮。

〈精練豬皮〉材　料
豬生皮 300g
中性洗劑 6 ～ 9ml

*編注：未經鞣製成革的皮。

1

在 30 ～ 40℃的 8ℓ 溫水中加入中性洗劑，
充分混合。

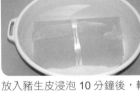

2

放入豬生皮浸泡 10 分鐘後，輕柔地擦洗。

3

換水二、三次，徹底洗淨。若沒有要立刻
染色，請充分晾乾後放入密封袋中保存，
避免接觸空氣。

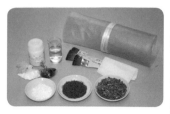

精練豬皮 300g
蘇木 6g（皮的 2%）
市售黃芩染料 30g（皮的 10%）
明礬 20g
大和藍 5g
小蘇打粉及亞硫酸氫鹽各 12 ～ 15g（染液 1ℓ：1.5g）
醋 20ml
濾茶袋、刷子

1

在濾茶袋中裝入蘇木，加入 500ml 水（約蘇木的 80 倍），熬煮到 250ml。煮好的染液裝在別的容器中，再加入 500ml 的水煮到 250ml。

2

黃芩裝入濾茶袋中，和步驟 1 一樣熬煮二次。

3

取出濾茶袋，混合步驟 1 及步驟 2 煮出的染液，再從 500ml 煮到剩 100ml，放涼（因為要用深色染液染色）。

4

將皮放入 30 ～ 40℃的溫水中浸泡 5 ～ 10 分鐘。

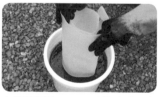

5

大和藍倒入 8 ～ 10ℓ 的水中，加入小蘇打粉和亞硫酸氫鹽充分混合，放置 15 ～ 20 分鐘。將豬皮浸入約 1/4 ～ 1/3 的高度約 1 ～ 2 分鐘。

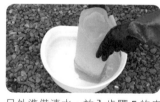

6

另外準備清水，放入步驟 5 的皮，讓它在水中氧化（發色）。

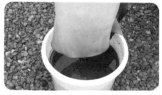

7

將皮慢慢地浸入藍染液中，讓它染出漸層色。每次浸染後，都反覆放入水中讓它氧化。

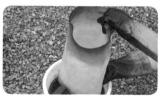

8

上下翻轉，另一端也進行漸層染。最後用水清洗，直到水變得乾淨為止。

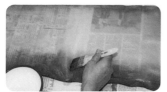

因皮不耐強鹼，用藍染液染色後，在醋中混入等量的水，用刷子刷塗在染色部分的正反兩面。約清洗二次，晾乾（半乾亦可）。

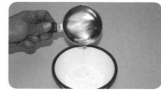

用 200ml 熱水溶解明礬，放涼備用。

在皮的兩面塗上明礬液，靜置 30 ～ 60 分鐘，之後用水清洗二次。

塗上步驟 3 的蘇木液，再塗上黃芩液。彼此重疊塗上，讓顏色變深。

MEMO
・生皮受熱會收縮，所以精練、染色或媒染時，都要避免使用熱水。
・皮要在濕的狀態下塑形。變得太乾、太硬時，可將它弄濕，也可多次修整外形。
・濕潤狀態下皮容易損傷，請小心處理。
・製作燈罩使用時，因白熾燈會變熱，注意別讓皮太靠近燈泡。

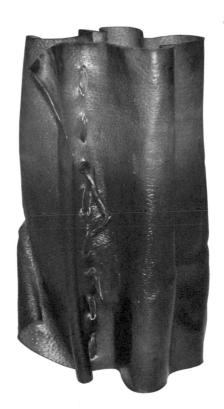

圖中是豬皮染色後，剪掉一部分製作皮繩，趁半乾時打洞，再縫合成燈罩。作品雖然沒塗漆，但染色後兼具保形和防污的作用，完全乾透後，在好天氣時可以再補塗透明清漆。

合成纖維染色

胭脂蟲紅染

合成纖維不容易用天然染料染色，
但人造絲、尼龍布或維綸等則是可以的。
這裡以胭脂蟲紅素來說明作法，除此之外，
請參照其他頁的染色法。

材料
合成纖維中筒襪 ×3 雙（35g）
明礬 3g（約被染物的 8%）
胭脂蟲紅素 2g（約被染物的 5%）
濾茶袋

1
將胭脂蟲紅素放入濾茶袋中，分三、四次
各煮 20 ～ 30 分鐘，製作約 1ℓ（被染物的
20 ～ 30 倍）的染液。

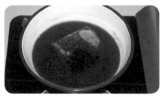
2
用少量熱水溶解明礬，加入 1ℓ 的水製作媒
染液。

3
中筒襪充分浸濕後脫水，放入步驟 2 中媒
染 20 ～ 30 分鐘。之後輕輕用水清洗，再
脫水。

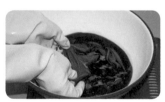
4
加熱步驟 1 的染液，放入中筒襪加熱染色
30 ～ 60 分鐘。注意溫度別煮得太高。

5
用水清洗直到水變得乾淨為止，晾乾。

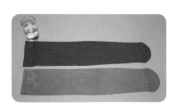
POINT
在步驟 4 中加入中筒襪重量 1 ～ 2% 的食
用醋，使顏色變深。

即使是用相同的染料，但素材不同，染色的情況也會不一樣。

左（長）尼龍布 46%、人造絲 46%、聚氨酯（polyurethane）8%

中（中）尼龍布 100%

右（短）尼龍布 75%、聚氨酯 25%

大和藍染製而成

薑黃染
（被染物的 10%）

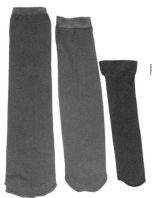
胭脂蟲紅染
（被染物的 5%）

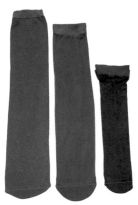
大和藍
＋胭脂蟲紅染

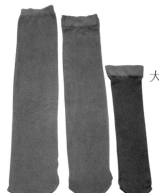
大和藍＋薑黃染

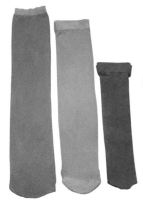
胭脂蟲紅
＋薑黃染

日本奈良時代盛行「捺染」這種染色法。

它是將原長於山野間的山靛葉磨碎，

然後直接塗抹到布（絲）上。

由於容易褪色，這種染法並不具有實用價值，

但是作為染色遊戲倒是十分有趣。

進階染法・還有這樣的染色法・

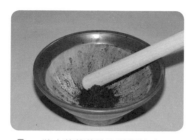

1 將山蓼藍葉放入缽裡搗碎。

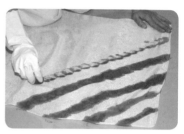

2 在濾茶袋中放入步驟1，在布上畫上喜歡的花樣，但不必用水清洗。

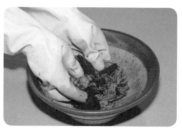

3 素面染則是將布放入步驟1中搓揉染色。將沾附在布上的碎葉抖落，不必用水清洗。

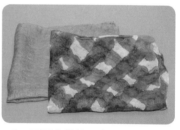

4 因耐光性差，實用性不佳。由於染料中不含靛藍色，所以會呈現綠色。

蓼藍（蓼科）
多栽種在溫暖地區，在日本常被用來進行藍染。

山靛（大戟科）
植物名中雖有「靛」字，但卻不具有染藍色的成分。

重點整理 MEMO

本單元是為補充說明染色法所做的重點整理。

雖然不一定要知道，但是若能進一步瞭解，

會更理解染色的原理，更方便加以應用。

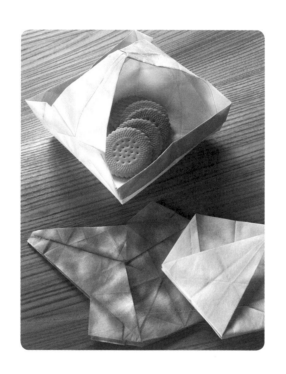

■容易與不易染色的纖維

化學纖維也能染色

雖然在前面曾介紹合成纖維襪子的染色法，但一般來說，化學纖維很難用天然染料染色。人造絲、尼龍布和維綸可以染，但聚酯類幾乎無法染色。

你或許有過以棉質白上衣染色，最後卻留下白色車縫線痕跡的經驗，那是因為車縫線大多是聚酯材質的緣故。

將棉布染深時

好染又易買的棉布，其實是不容易將顏色染深的素材。想要用藍染以外的其他顏色輕易染深時，染色前要先用**濃染劑**浸泡。但是像蓼藍、洋蔥皮、金盞花、栗子的硬皮或殼斗等天然染料，即使棉布不經過濃染處理，也能夠染得深。

絲是容易染色的纖維

絕大部分的染料都能染絲。絲即使在低溫下也能染色，所以高溫會變色的紅、紫色調天然染料也能用來染色，紅花、紫草等正是這類染料。你若有收在櫥櫃中沒穿過的襯領（婦女和服襯衣上的襯領）或白色內衣等，不妨找出來試染看看。

羊毛的染色

羊毛和絲雖然同屬動物性纖維，但是不用高溫是很難染色的，所以用低溫才能染出紅、紫色的紅花和紫草，在羊毛上是無法染得漂亮的。相對的，也有不能用來染絲卻可以染羊毛的植物染料。另外，溫度相差太大的話，羊毛也容易氈化，處理上要特別注意。為了避免氈化，可以在高溫的夏季進行染色。

關於羊毛染色的問題，寺村祐子小姐的著作《羊毛的植物染色》、《續‧羊毛的植物染色》、《使用植物染料的絞染》（文化出版局出版）等書中有詳細的說明，請加以參照。絲或羊毛染成藍色時，染液溫度在50～55℃時最容易上色。

線捻的鬆緊度

織線捻得較鬆也織得不很密的布，染液較容易滲入，因而比較好染色，但是毛線捻得較緊密會比較不容易氈化。因此，請依不同的用途，選擇線捻鬆緊度不同的織布來染色。

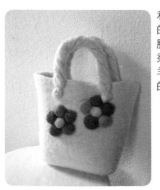

利用羊毛氈化所製作的提袋，再裝飾上以胭脂蟲紅染和大和藍染的毛氈花。
羊毛、毛線和毛織布的染法均同。

羊駝和綿羊的混織線主要採用橄欖染。因使用的是染色材料店所販售經過精練處理和防縮加工的毛線，所以很方便。

■染色前的精練處理

何謂精練

染色前，素材必須經過精練。所謂的精練，是指去除被染物上的油脂、雜質或上漿等等。

剛採摘的棉花或羊毛保有天然的蠟或油脂，經過我們的手觸摸，能大致消除那些物質，但是布、線在加工過程中，大多會經過各種加工手續，上面會附著許多有礙染色的物質，若不經過處理，往往會造成染色不均（染色材料店有售精練過的產品）。

精練的方法

・麻布

生平等較硬的麻布，在折疊時會造成染色不均，這時可用苛性鈉（caustic soda）來精練（柔軟的麻布和棉布採取相同的精練法）。

在能充分浸泡布的水量中，放入布重量2～3％的苛性鈉（苛性鈉藥性強烈，請務必由成人處理）。曾有人因順序顛倒，先放苛性鈉再放水而被燙傷，所以請務必遵守正確的步驟！放入布後開火，煮沸後加熱30～60分鐘，再靜置至變涼，之後用水充分清洗。

若不用苛性鈉，也可以用肥皂來精練，儘管會比較費工夫。將洗衣肥皂放入熱水中溶解，放入布後開火加熱，再多次換水直到水變得乾淨為止，重複加入肥皂再加熱之後，布用水充分清洗。

・棉布

視棉布的狀態用洗衣機（放入肥皂）清洗→洗滌，重複作業多次。上漿的布在清洗前先用溫水浸泡約半天，然後像麻布那樣煮過，再充分清洗，去除肥皂的鹼性成分。

・絲或毛織布

在40～60℃的熱水中，放入被染物重量2～3％的中性洗劑，使其溶解，再放入被染物，直接浸泡放涼至30℃左右。在浸泡過程中要將被染物上下翻面一、二次。涼了之後，壓洗再脫水。之後用水輕輕清洗約二次，再脫水。用洗衣機脫水時，要先裹上毛巾，脫水大約5秒即可。

不論任何纖維，若無特殊需要，精練後不要用熨斗熨燙。因為熨斗或燙板上或許會附著一些雜質，而加熱會使雜質凝固，這些都可能導致染色不均。

絲、毛織布的精練
圖中為純羊毛，不過絲布、絲線、毛織布或毛線的作法均相同。

材　料 被染物、中性洗劑

1 在40～60℃的熱水中，加入被染物重量2～3％的中性洗劑，溶解後放入被染物，過程中將被染物上下翻面一、二次。等水溫降至30℃之後，經壓洗再脫水。

2 用水輕輕地清洗約二次，脫水後，就會容易染色了。

■染色的實際情形

布所需的染料分量

　　染料的分量不同，染出的顏色深淺度也會有差別。染料分量很難用定量來表示，但相對於被染物的重量，若是採摘後直接使用的植物，大約是 100 ～ 500%，乾燥的植物大約是 30 ～ 100%，若是市售染劑則是約 20 ～ 50%。

　　若想將顏色染深一點，只染一次是不夠的，而是得重複染好幾次，才能染出牢固又漂亮的顏色。就算手邊沒有足夠的染料植物，也可以分成許多次來重複染色。不過在處理羊毛時要特別小心，染色的次數要少一點。

萃取色素

　　採摘下的枝、葉和根，常以熬煮的方式來萃取色素。煮的時間太短，會無法充分萃取，但煮太久，顏色又會混濁。

　　煮製時要盡量將材料切碎一點，並使用不鏽鋼製的刀或剪刀，以免刀刃釋出的鐵質使染色變濁。

　　萃取刻脈冬青、葛藤等植物的紅色或綠色染液時，因最初的煮汁中含有植物的澀液，所以要先汆燙一次。若只是要去除澀液，第一次大約煮 5 ～ 10 分鐘後就倒掉煮汁，只用之後的煮汁來染色。

　　切碎的染料裝入過濾袋中熬煮，事後的處理就會很輕鬆。為了避免被燙傷，作業時務必小心謹慎。可以先戴上工作手套，再加戴廚房專用手套，以保作業時安全無虞。

　　萃取色素除了熬煮法外，也可以只浸泡在水中，或使用鹼、酸、酒精等藥品，或發酵等方法。可視不同的染料和顏色，選擇適合的萃取法。

用水萃取

　　大部分的植物都能用水萃取顏色，煮沸後再加熱 20 ～ 30 分鐘。未切碎或堅硬的染材有時可能要煮 1 ～ 2 個小時，因此要盡量切碎煮製。加熱時間太久，染液顏色會變

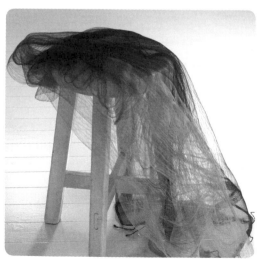

以紫草染色的絲質圍巾。紫草在 70℃以下無法染色，且色素會變混濁，故染色時請注意溫度。

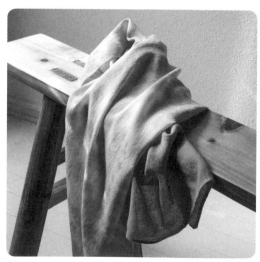

枇杷葉要以明礬媒染，才能染出柔和的紅色。

混濁，請斟酌最佳時間，在染液未混濁前熄火。

染液的分量

染液分量的大致標準是被染物的 20～30 倍。20 倍大約是足夠浸泡被染物的分量，30 倍則足以讓被染物在其中飄浮。染液多固然好，但多數家庭並沒有大鍋。

被染物在染液中若沒有充分翻動媒染的空間，可能會造成染色不均，這點請注意。

邊晃動被染物邊加熱

在染液中放入被染物後，最初的 3～5 分鐘要確實將布攤開、晃動，之後也盡量攤開布，一面晃動一面染色，以免染色不均。染液的溫度上升以及到達高溫時，被染物會吸收大量色素，這時尤其不可掉以輕心。若染色不均且無法重新修正時，可藉由綁紮增加花樣，使不均的顏色變得不明顯，或是活用不均勻的顏色以不同的風貌再生。

染液的溫度

用高溫染色會比用低溫染出更深的顏色。一般是保持 80℃（鍋邊會冒泡的程度）。然而不同染料在高溫下顏色也會有變化。蓼藍或紅花染紅、紫草染紫時，需在低溫（60℃以下）進行。蠟染時為了讓蠟融化，也無法用低溫來作業。

不同的染料適當的染色溫度也不同，請一面體驗一面學習吧。

媒染劑

所謂的媒染，是指讓金屬成分與染料成分結合，以利色素定著與發色。利用自然界原有顏色來染色的植物染，若直接使用，大多數的顏色附著力都很差，很容易褪色，因此要借助金屬的力量。

媒染大致分為鋁媒染（明礬媒染）、鐵媒染、銅媒染等，大島紬的泥染則是利用泥中鐵質成分的天然媒染。銅媒染因金屬成分對人體有害，請盡量少量使用，也不可以隨意倒入廚房排水管中，使用的鍋子也絕對不能和烹調用鍋混用。

媒染劑的分量
・明礬

想染深時，用量是被染物的 8～10%；想染淡時，用量是被染物的 2～5%。

・木醋酸鐵

想染深時，用量是被染物的 40%；想染淡時，用量是被染物的 8～20%。

不同的商品使用的濃度多少有些不同，使用前請詳閱說明書。

・醋酸銅

想染深時，用量是被染物的 3～5%；想染淡時，用量是被染物的 2～3%。

上述是大致的標準，請勿使用過多的分量。

媒染液的分量

和染液相同，大致是被染物 20～30 倍的分量。

媒染液的溫度

許多媒染劑因不易溶於水，最好先用少量熱水溶解後再加入水或熱水。棉、麻或絲等的媒染液即使是常溫也沒關係，但是羊毛若不加熱媒染液，顏色就無法染得深。

■染色後的注意事項

先媒染、中媒染、後媒染

　　根據不同的媒染時機，可分為先媒染、後媒染和中媒染（是指染色後媒染，再放回用過的染液中）。

　　通常明礬媒染被認為較適合先媒染，而鐵、銅媒染則是後媒染較佳。不過根據我的經驗，無論哪種方法都能順利染色，各位不必因弄錯順序而懊惱。

　　染色過程中，可能會使用數種或數次媒染劑，不過，無論採取何種順序，最後請以染液做結束。

　　另外，所謂的「同浴」是指在染液中直接加入媒染劑，在一個盆子裡一次完成染色的方法。這種方式很簡便，不需考慮媒染的順序。染液中加入媒染劑後就要立刻染色，既能縮短染色時間，程序又簡單，不過，若與染色與媒染分開的方式相比，它無法染出較深的顏色。

絞染

　　以繩子綁紮的絞染法我想不需要再多做說明，在此我想針對縫紮絞染法說明一下要注意的重點。

· 我雖然是使用專用縫紮棉線，但用普通粗棉線也無妨。一般是用雙線來縫。
· 四角形等有角的花樣，為了讓邊角明顯突出，一定要從邊角上入針。
· 縫紮部分若要染成直線，請用力綁緊。若染不出直線，表示還綁得不夠緊，請用力重新綁紮勒緊。若沒用力綁緊，染出的花樣會模糊不清。

藍染要充分去除澀液

　　藍染好的布折疊後若直接收放，摺線處會變白。一旦變色，到底要重染還是只能活用變白處來增加花樣？為了避免發生這種情況，染色後要徹底去除澀液。用一個月的時間反覆十次將被染物晾乾再泡水。泡水能使黃色澀液釋出，若泡水後沒有澀液釋出的話，表示已大致完成除澀作業。

　　未充分除澀的被染物，收存時不要折疊，而是捲起來用報紙之類的包裹住。

染過的布請用手洗

　　除了羊毛材質以外，在水中浸染多次的布應該都不會縮水，如果弄髒的話請用手洗。絲質品可用中性洗劑壓洗，再用水清洗，脫水後立刻用熨斗整燙才會平整，但不必燙到乾。

注意發霉

　　以植物染色的衣物等織品有可能會發霉，所以最好偶爾檢查一下，以免長黴菌。

注意汗液

　　有人圍著染色長披肩出門，回家一看，發現沾到汗的部分竟然變了色。這時請盡快用中性洗劑清洗，當天立即清洗的話，就能夠恢復原來的顏色。

注意酸性

　　以鐵媒染染色的衣物上，一旦沾上柑橘類的果汁或醋，該部分就會泛白變色，且一旦變色就無法復原，所以這類衣物請小心不要沾到酸性物質。

■後記

　　我從大學時期就開始接觸染色，直到今天仍浸淫其中，我想最大的原因是「喜愛」吧。30多年來持續從事染色工作，深覺「人是大自然的一部分」，仔細想來，這個道理顯而易見。

　　譬如艾草，若以春天的嫩芽染色，能染出清淡又具透明感的青磁色（幼兒期）；夏季到秋季為艾草的開花期，在開花前染出的顏色感覺最深濃、堅實（青年期）；秋天時所染出的顏色，則會變成略帶琥珀色般的鏽褐色（中、老年期）。就如人在20歲左右時肉體最為飽滿精實，不論是植物或人，都在不同時節展現當時最佳的色彩。

　　一般都認為，植物在開花前最適合摘來染色，但是我想說：「隨時都是染色的好時節，請試試看！」「想染色」時，就是最佳的染色時節。即使一般不會染色的時節或素材，也不妨挑戰看看，說不定會有意想不到的發現。

　　本書中盡可能收錄簡單的技法，希望讓讀者有「我應該也會」、「想嘗試看看」的感覺。別害怕失敗，大膽地去做吧，許多經驗都是從失敗中學得的。

　　「無懼失敗，快樂、更快樂地去做」是我奉行的座右銘。任何事都樂在其中，也是我能長期堅持的最大祕訣。各位在走向正式染布的過程中，若能發現許多樂趣，將是我最大的榮幸。

　　對我來說，出書是夢想之一。幸運的與各位相會，並承蒙大家多方愛護，讓我完成此夢想，在此深表感謝。

<div style="text-align:right">松本道子</div>

書籍設計及插圖／鈴木道子（DROP）
作品攝影／天方晴子
步驟攝影／森 勝正等人

協力工作人員／北島洋子、武藤裕子
柿澀染作品文字／松井鈴子
針織作品製作／奧田伸子
提包製作／梶谷三知子

VG0072X

快樂的植物染【暢銷紀念版】

26種植物、8種染法複合5種材質，染出迷人自然色彩！

原 書 名	楽しんで、ナチュラル染色
作 者	松本道子
原書發行人	大沼淳
譯 者	沙子芳

總 編 輯	王秀婷
責任編輯	向艷宇
特約編輯	劉綺文
編輯助理	陳佳欣
版權行政	沈家心
行銷業務	陳紫晴、羅仔伶

發 行 人	涂玉雲
出 版	積木文化
	104台北市民生東路二段141號5樓
	電話：(02) 2500-7696｜傳真：(02) 2500-1953
	官方部落格：www.cubepress.com.tw
	讀者服務信箱：service_cube@hmg.com.tw
發 行	英屬蓋曼群島商家庭傳媒股份有限公司城邦分公司
	台北市民生東路二段141號2樓
	讀者服務專線：(02)25007718-9｜24小時傳真專線：(02)25001990-1
	服務時間：週一至週五09:30-12:00、13:30-17:00
	郵撥：19863813｜戶名：書虫股份有限公司
	網站：城邦讀書花園｜網址：www.cite.com.tw
香港發行所	城邦（香港）出版集團有限公司
	香港九龍九龍城土瓜灣道86號順聯工業大廈6樓A室
	電話：+852-25086231｜傳真：+852-25789337
	電子信箱：hkcite@biznetvigator.com
馬新發行所	城邦（馬新）出版集團 Cite（M）Sdn Bhd
	41, Jalan Radin Anum, Bandar Baru Sri Petaling, 57000 Kuala Lumpur, Malaysia.
	電話：(603) 90563833｜傳真：(603) 90576622
	電子信箱：services@cite.my

封面字型設計	葉若蒂
內頁排版	優克居有限公司
印 刷	上晴彩色印刷有限公司

城邦讀書花園
www.cite.com.tw

TANOSHINDE, NATURAL SENSHOKU
Copyright © 2006 by Michiko MATSUMOTO
First published in Japan in 2006 by EDUCATIONAL FOUNDATION BUNKA GAKUEN BUNKA
PUBLISHING BUREAU, Tokyo.
Traditional Chinese translation rights arranged with EDUCATIONAL FOUNDATION BUNK GAKUEN
BUNKA PUBLISHING BUREAU, Tokyo
through Japan Foreign-Rights Centre/Bardon–Chinese Media Agency.

國家圖書館出版品預行編目（CIP）資料

快樂的植物染：26種植物、8種染法複合5種
材質,染出迷人自然色彩!/松本道子著；沙子芳
譯. -- 二版. -- 臺北市：積木文化出版：英屬蓋
曼群島商家庭傳媒股份有限公司城邦分公司發
行, 2023.11
　面；　公分
譯目：しんで、ナチュラル染色
ISBN 978-986-459-551-8(平裝)

1.CST: 印染 2.CST: 染料作物 3.CST: 手工藝
966.6　　　　　　　　　　　112017827

【印刷版】
2013年9月3日　初版一刷
2023年11月30日　二版一刷
售　價／NT$360
ISBN 978-986-459-551-8
版權所有‧翻印必究

【電子版】
2023年11月
ISBN 978-986-459-549-5（EPUB）

Printed in Taiwan.